U0127435

演員
還是別太出色
比較好

竹中直人
Takenaka Naoto

楊明綺・譯

役者は
下手な
ほうがいい

目次

無法實現的事也很可貴

原田知世與原田貴和子

再次發生的電影奇蹟

參與演出《山形尖叫》的女演員們

刪減厚厚的腳本

初次體驗數位拍攝

只要是帶著愛意的壞心眼就還好

認真面對拍攝現場的熱能會反映在膠卷上

我心目中的日本電影已然畫下句點

演員與成功塑造出來的角色

成為人生轉機的作品

「我想打破大河劇的傳統框架」

《秀吉》的拍攝現場

《戀愛長假》與加藤芳一

在《軍師官兵衛》再扮秀吉

即便現在，也還是不清楚自己究竟在幹什麼

「果然不可能成為暢銷百萬張的歌手啊！」

「無能之人」的世界是夢

第一章

我想成為
加山雄三

嚮往成為另一個人

NAMASTE（梵語：你好）～♫ 容我聊聊我這僅僅六十年人生的一小部分。

「活著是一件羞恥的事」。

我很喜歡電影導演，川島雄三（1918-1963，日本電影導演，代表作品有《幕末太陽傳》等劇）先生的這句話。我從以前就是個缺乏自信，也不擅打交道的人。

小學時的我憧憬當個漫畫家，藉由擬摹漫畫角色，逐漸和同學們打成一片。升上高中後，因為模仿老師的個人特色，察覺自己能變成不同於自我人格一事。

總之，因為自卑感很重，我成了不借用某個角色、某種人格，便無法活下去，非常奇怪的傢伙（笑）。

我的電視處女秀是電視節目《銀座NOW！》（1972-1979年）裡頭的一個單元「素人的喜劇演員道場」；那時二十歲的我就讀多

摩美術大學，和朋友以「從竹中（TAKETYU）出來的話，很有趣」為題報名參賽，連續五週獲勝，贏得冠軍。「小竹」是從小學時代就有的綽號。

在電視上模仿松田優作（1949-1989，日本男演員。代表作品有《家族遊戲》、《偵探物語》等、原田芳雄（1940-2011，日本男演員。代表作品有《砂之器》等）、李小龍（1940-1973，國際著名武打明星。代表作品有《精武門》、《龍爭虎鬥》等）、丹波哲郎（1922-2006，日本男演員。代表作品有《砂之器》等）、草刈正雄（1952-，日本男演員。代表作品有《真田丸》等）、石立鉄男（1942-2007，日本男演員。代表作品有《老婆大人十八歲》等）、刑事可倫坡（1970-1980年代美國電視影集，敘述洛杉磯警探可倫坡的辦案故事）等名人，我無疑是第一人。

總之，我常常嚮往能成為別人，就是有一種「只要不是自己，就能無所不能」的感覺；所以一直催眠自己，很難為情地告訴自己，「真正的我」看在周遭人眼裡就是個「怪胎」。

橫山靖（1944-1996，出身日本吉本興業的知名漫才師、主持人）先生主持的電視節目《The TV 演藝》（1981-1991年），是我的正式出道作。

演員還是別太出色比較好

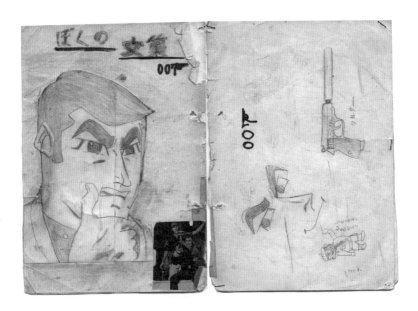

小學時的作文（封面，內容參照書末的「附錄」）

我連續三週獲勝，勇奪冠軍，生活也為之幡然一變。

　　二十七歲那年夏天，我的工作量暴增，如願住進附浴室的獨棟小房子。當時，我模仿松田優作、李小龍，還有遠藤周作（1923-1996，日本文學家。代表作品有《沈默》、《深河》等）、松本清張（1909-1992，日本小說家。代表作品有《砂之器》、《零的焦點》等）、芥川龍之介（1892-1927，日本小說家。代表作品有《羅生門》、《地獄變》等）等文學家的表情，還重現電影《狼人》（1981年上映的美國電影）的變身橋段等，還有「又笑又生氣的人」等表演風格，不知為何深受狂粉們喜愛。

　　之後，我參與許多綜藝節目演出，但演藝圈果然是個沉浮不定的世界；我好不容易如願住進有浴室的家，用自己賺來的錢過活，卻察覺自己與電視台的氣氛格格不入。

　　雖然這說法很奇怪，但我喜歡聽到別人這麼說我：「什麼？他是個什麼樣的人？就是個怪胎囉⋯⋯」總之，我最喜歡做些無聊事，對於嚴肅的事，有著莫名的害羞，所以打造、演出奇怪角色是我的夢想，電視台也接受了這樣的想法。

明明是令人開心的事，卻總覺得自己和電視台的氣氛格格不入，真的很怕去電視台。後臺通道聚集著許多業界人士，所以光是經過那裡便覺得胸悶痛苦，有一股難以言喻的壓迫感。

「展現真正的竹中！」

內心憧憬電影，卻從電視綜藝節目出道的我，無論去哪個拍攝現場都被如此期待：「竹中先生，請你做件有趣的事！」我倒也不討厭這樣的請託，因為我是會做有趣事情的「怪胎」，所以會被如此請託也是理所當然。任誰都會期待有趣的事，我也會拚命回應。

記得那是我參加森崎東（1927-，日本腳本家、電影導演，代表作品有《夫婦善哉》等）監督的電影《拍攝地》（1984年）時的事。我一如往常想做些有趣的事，所以正式拍攝時，即興做了個搞笑動作，結果被導演一喊：「別做些無謂的表演！展現真正的竹中！」。

　　我嚇了一跳，那句話真的很恐怖。因為展現真正的自己這件事，意味著我不能再像以往那樣藉由怪角色來表演，而是「展現真正的自己」。

　　我毫無自信，是個必須借用別人的人格，模糊化自我的人，卻必須正視這件事，還真是讓我焦慮不已呢！因為我最討厭聽到什麼「真正的自己」這種說詞（笑）。

　　然而，森崎導演的這句話感動了我。導演的眼神讓我不再模糊化自己的存在，能夠拋卻「表演」這副鎧甲，讓我相信自己。

「無能之人」讓我萌生親切感

　　總有一天，自己會從這業界輕易消失吧！即便因為電影《談談情跳跳舞》(1996年) 與 NHK 大河劇《秀吉》(1996年) 叫好又叫座，我被稱為「資深演員」後，直到現在這抹不安還是未曾消失。

　　總有一天，工作會全沒了吧？我時常如此惴惴不安。畢竟對

於「不看電視」或是「不看舞台劇和日本電影」的人來說，我的工作可有可無。

　　無論活了多少歲數，我總是覺得「自己就是個不怎麼樣的人」，所以會特別注意有著同樣想法的人；看到一副畏畏縮縮樣子的人，「啊～這傢伙和我一樣，還真是小裡小氣啊！」就會萌生這般親切感。

　　我首次執導的電影《無能之人》(1991年)，或許是冥冥中注定的機緣吧。《無能之人》是以Tsuge義春(1937-，日本漫畫家。代表作品有《紅花》、《山椒魚》等)的漫畫為腳本，男主角助川助三是個始終紅不起來的漫畫家，一直在找尋無本生意，後來在多摩川開了一間賣石頭的店，販售在河邊撿拾的石頭，一個始終與時代脫節的男人。我從學生時代就很喜歡，也看了很多Tsuge義春的作品，這書名尤其吸引我。他筆下的主角都是個性比較消極，有一種時不我予的哀愁感。

　　《無能之人》公開上映時，我出席國中同學會，當時喜歡的一位女同學香山厚子對我說：「小竹，給你看個有趣的東西。」原來

是我國中時寫給她的情書。

她說這是自己第一次收到情書，所以很珍惜地保存著。信上有著和現在一樣醜的字，劈頭就寫：「什麼是變慕、變慕。」(戀慕、戀慕，把「戀」寫成「變」)，接著是：「因為我無能，今後也會一直無能下去……」一連寫了好幾次「無能」。

沒想到自己從那時就會用「無能」這詞，還真是驚訝呢！或許「無能」這兩個字能讓對自己極度沒自信的我感覺自在吧！

我家並非作風開明的家庭

我是在神奈川縣橫濱市金澤區富岡町長大，鄰近就是知名作家直木三十五(1891-1934，本名植村宗一，日本小說家，也是腳本家、電影導演。日本文壇著名的「直木賞」就是為了紀念他而設的文學獎)的墳墓所在地漁師町；身為家中獨子的我是別人口中的鑰匙兒。無論是海邊還是山裡，從我家只要走個五分鐘就能到，所以一到夏天，就

能採集到許多鍬形蟲、獨角仙,還有很多無霸勾蜓、綠胸晏蜓、吉丁蟲飛來飛去。

我之所以對電影產生興趣,是因為週末假日,父母常會帶我去看電影。對於小孩子而言,看電影是有別於日常生活的一段特別時間,任誰都會這麼想才是。

家父任職的區公所位於關內的馬車道,這條街上有一家電影院;我家則是在必須翻越兩座山才能到達的鄉下地方,所以從我家去霓虹燈閃爍的關內馬車道,可說是一場小小的冒險之旅。

電影院裡總是擠滿人,我有時會坐在父親的肩頭上,靠著牆看電影。那是個大家習慣在電影院裡吞雲吐霧的時代,放映機的燈光照射下,香菸的裊裊煙霧與觀眾的後腦勺影像重疊。年幼的我身處那種場所,還坐在父親的肩頭上看電影,對比現在實施場次制的情形,實在是難以想像的光景。

對於那時還是小學生的我來說,看電影就像肚子緊揪似的刺激體驗。因為雙親均任職於區公所,週末可以提早下班,所以我總是雀躍地等待週末傍晚到來,「週末」也成了我從小最喜歡的

字眼。

身為工會會長的家父有著強烈的左派意識，書架上擺滿小林多喜二（1903-1933年，日本左派小說家，代表作品有《蟹工船》等）、野間宏（1915-1991年，日本小說家、評論家、詩人，代表作品有《黑暗之畫》等）的早期著作，以及佐多稻子（1904-1998年，日本小說家，代表作品有《來自牛奶糖工廠》等）等作家的著作。他常帶我去參加聲援沖繩政權回歸、反對美國企業號船艦停靠佐世保之類的抗議行動，也常帶我去參加示威活動。家父到現在還會哼唱關於「沖繩政權回歸」的歌。

家父喜歡義大利電影。他帶當時小學一年級的我去看的第一部電影，就是曾經重新上映的義大利電影《鐵路員工》（FerroviereII，1956年）。

皮亞托‧傑米（Pietro Germi，1914-1974，義大利著名電影導演、編劇，一生執導作品二十幾部，尤以喜劇風格出名）飾演男主角鐵路員工，也是這部電影的導演。故事背景是第二次世界大戰後的義大利，家人為退休的男主角慶生，男主角卻悄悄離席，獨自彈奏著吉他，就

這樣溘然長逝。那段哀傷的主題旋律在年幼的我心中，留下深刻印象。

《鐵路員工》這部作品可以說是我的電影初體驗。家母生病一事也對我有著深刻影響。我就讀國中時，母親罹患關節炎與肺結核，住進長濱療養所的隔離病房，「隔離病房」這四個字聽在小孩子的耳裡，感覺非常恐怖。

但是家母是個很有趣的人。我記得小學四年級時，同學家要辦聖誕派對，想說自己應該不會被邀請……沒想到竟然受邀。因為大家要交換禮物，當然不好意思空手參加。於是，不曉得要買什麼比較好的我向母親商量；她說了句：「包在我身上！」便幫我買來禮物，沒想到竟然是紅藥水、繃帶和抗菌軟膏。

我吃驚地問她：「為什麼買這些東西？！」她回答：「因為這種東西是每個家庭準備得越多越好的常備品呀！」還用高島屋百貨公司的玫瑰圖樣包裝紙包裝。只見我對母親哭喊：「我不敢去啦！送這種東西很丟臉耶！」結果沒去參加聖誕派對。

隔天，家母好像向同事提起這件事，對方回了句：「直人好可

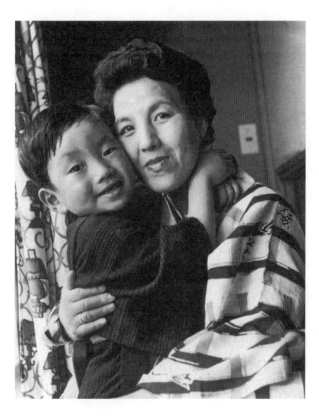

被母親抱在懷裡的竹中直人

憐喔!」於是,下班回家的母親哭著向我道歉:「直人,對不起啦!」記得我也淚眼汪汪,母子倆一起哭。

當時還不時興過聖誕節,街上也沒有什麼霓虹燈裝飾;雖然我不是基督徒,卻十分喜歡聖誕節的浪漫感,而且最喜歡母親買給我吃的奶油蛋糕,所以從來沒想過她竟然會住進隔離病房。

我們家絕對不是那種作風開明的家庭,而我就是在這種有點保守的家庭環境下長大。

加山雄三是我心目中的完美男人

還是小學生的我非常崇拜電影明星,那種只能透過螢幕看到的明星。

這位電影明星就是加山雄三(本名池端直亮,1937-,日本知名演員、歌手、畫家)。我初次認識這位鼎鼎大名的巨星,是在富岡町內會主辦的「夜空電影祭」活動中,放映的一部電影《夏威夷的若大將》

（1963年）。

　　我目不轉睛地盯著螢幕上加山雄三那張帥臉，心想：「天啊！怎麼長得這麼帥！還有胸毛！」

　　後來，他主演的電影《電音的若大將》（1965年）大賣，我也愈來愈迷他，開始幻想自己也是若大將加山雄三的人生；雖然我並非出身茅崎，但好歹也是在富岡海岸一帶長大的海男兒囉！（笑）。對於性格比較消極，不擅與人交際的我來說，加山雄三是我心目中的完美男人。

　　電影明星加山雄三也是樂器高手，更是日本第一位創作型男歌手。加山先生讓我認識了各種音樂，像是口琴、搖滾樂、爵士，還有巴薩諾瓦（Bossa Nova）。家母卻批評加山雄三的長相「太奶油」，就是俊美到活像臉上抹了美味的奶油，長得不像日本人的意思。我因為想變成這樣的臉，所以每天都吃抹了奶油的麵包（笑）。

　　順道一提，我念幼稚園時，喜歡名叫松本和子的女孩，還有小學一年級時喜歡鈴木裕子同學，都是因為她們的「長相」，所以我是外貌協會一員（笑）。

　　國中時的我看了加山先生主演的電影《Let's Go! 若大將》（1967年）後，迷上足球。運動白癡的我甚至參加足球社，卻因為受不了那種「喂！要喊出聲啊！」的魔鬼訓練，不到一個月便退社。

　　國中時，我還將寫著：「我很喜歡妳，妳喜歡加山雄三嗎？追濱的東寶戲院正在上映《南太平洋的若大將》，要不要一起去看？還有一件很重要的事要告訴妳，今晚七點請妳側耳傾聽，一定能聽到我的聲音。」的情書，偷偷塞進狩野有佐同學的鞋櫃。

　　狩野同學的家就在學校附近的鷹取山山腳下，所以我為了登上山頂，大喊：「狩野同學，我喜歡妳！真的很喜歡妳！」還參加漂鳥社（德文 Wandervogel，十九世紀末德國青年發起的一種運動，學習候鳥精神，在大然中追尋生命真理，學習生活歷練）。

　　結果狩野同學的回答是：「拜託你不要這樣！竹中同學真的很噁心，搞不懂你到底在想什麼，我最討厭加山雄三。」我執導的電影《莎呦那啦 COLOR》便重現這段過往經歷。

007龐德與怪物電影

除了加山雄三，我也很迷史恩·康納萊（Sir Thomas Sean Connery，1930-，美國知名演員，007系列電影的第一代龐德）；粗眉與臉上的皺紋真的很迷人，「為什麼長得這麼帥！」當時年幼的我非常迷戀他的帥臉，而且他也有胸毛。

小學一年級時，我第一次觀賞他的電影《第七號情報員》（1963年），後來「007系列」全都看過。

詹姆斯·龐德這角色令我備受衝擊，我的課本上滿滿都是史恩·康納萊和瓦爾特PPK手槍的塗鴉，當然還有龐德女郎。我尤其喜歡《霹靂彈》（1965年）裡的龐德女郎克勞汀·奧嘉（Claudine Auger，1942-，法國女演員），有一張魅力十足的臉。她的臉和美臀好幾次出現在我的夢中（笑），背景音樂是湯姆·瓊斯（Tom Jones，1940-，英國國寶級歌手，出道以來售出1億張唱片）唱的那首主題曲。

我認識的第一輛車，就是龐德車「奧斯頓·馬汀」（Aston Martin）。我好想要它的模型車，不過真的很貴，實在買不起，但還

是好想要。

　　某年夏天，我每天都去一家叫做「高知屋」的模型店，盯著最喜歡的「奧斯頓·馬汀」模型車。就在我心生盜念時，貼在一旁由加山雄三主演的《零式戰鬥機大空戰》(1966年)電影海報阻止了我的犯罪念頭。啊～～加山雄三先生那張仰望穹蒼的帥臉……。

　　不知為何，我對怪獸電影實在不感興趣。不過，我初次在電視上看到由卻爾斯·勞頓(Charles Laughton，1899-1962，英國舞臺劇、電影演員，也是導演、製片人與編劇，曾於1932年榮獲奧斯卡獎最佳男主角)主演的電影《鐘樓怪人》(1939年)，以及由鮑里斯·卡洛夫(Boris Karloff，1887-1969，活躍於好萊塢的英國演員)主演的《科學怪人》(1931年)卻被深深吸引。

　　我感興趣的不是哥吉拉，而是怪物，也就是「臉」，那種怪物造型。那種飽受世人摧殘的孤獨存在，深深衝擊小孩的心。

　　飾演怪物的演員卻爾斯·勞頓與鮑里斯·卡洛夫，他們那種充滿邪氣的眼神真的很吸引我啊！敗這些作品之賜，我愛上恐怖片。

讓我迷戀的男演員

還有一位演員也是讓我印象深刻，那就是在「若大將系列」中飾演若大將的死對頭，「青大將」田中邦衛（1932-，日本男演員，代表作品有《北國之冬》、《八墓村》等）。他在螢幕上的那張臉！那聲音！一舉一動！令人印象深刻，是我從未見過的類型。

雖然我從未與田中邦衛先生一起演出過，但有一次，我在銀座的東寶接受完採訪要離去時，沒想到電梯門一開，邦衛先生就站在我面前，我著實嚇一跳。只見邦衛先生對我說：「唷、竹中，我看了《談談情跳跳舞》囉！你這個人還真有趣啊！」這是我們初次交談，令我一輩子難忘，心裡猛喊：「哇！田中邦衛耶！」，而且他還說我「很有趣」。

螢幕上的田中邦衛先生有一種獨特「氣質」，穿著打扮很不一樣：不曉得是不是他自己打理，總之穿搭很時尚，配色也很特別。他總是穿有點過短的褲子，搭配短靴，邦衛先生讓我曉得有這種時尚風格。我想，他對穿著一定很講究，有自己的堅持吧。

25

　　年少時的我深受雙親影響，活脫就是用東寶電影（創立於1932年的日本電影公司）養大的，尤其是岡本喜八（1924-2005，日本導演，擅長拍攝諷刺電影、動作片和時代劇）導演的《獨立連愚隊》（1959年）以及《日本的最長一日》（1967年），令我印象深刻。主演的佐藤允（1934-2012，日本演員，代表作品有《獨立愚連隊》、《沖繩10年戰爭》等）、黑澤年男（1944-，日本演員、歌手，代表作品有《沖繩10年戰爭》等）、高橋悅史（1935-1996，日本演員，代表作品有《日本的最長一日》等）……果然都是令人眼睛一亮的「帥臉」。那時候的演員們的型都很出色，男明星尤其酷帥得讓人著迷。

　　當時東映（創立於1950年的日本電影公司）的俠義電影也很受歡迎，但那時還是小學生的我必須要有父母陪同，才能進戲院看電影，所以如果他們喜歡的是高倉健（1931-2014，日本演員、歌手。2013年獲頒文化勳章）先生，我就不是被東寶，而是被東映的電影餵養大。

　　因為家父很喜歡市川雷藏（1931-1969，日本歌舞伎演員、電影、舞臺劇演員，代表作品有《忍者》、《眠狂四郎》等），所以我也看了不少大映（創立於1942年的日本電影公司）的作品，像是山本薩夫（1910-1983，日本

導演，代表作品有《牡丹燈籠》等）執導的電影《忍者》（1962 年）。大映的電影院不知為何，竟然是開在離市區有段距離的地方，而且那地方很昏暗，所以大映電影院給我的印象就是走進一處昏暗的空間，而且電影內容有點情色；對於未成年的孩子來說，就是與「妖豔」這字眼畫上等號。

當時，我看的怪談系列電影中，最恐怖的就是山本薩夫導演的《牡丹燈籠》（1968 年）。雖然那年代的特殊化妝技巧沒那麼好，卻還是令人毛骨悚然。果然比起「適合闔家觀賞的東寶電影」，大映的電影有著「暗黑」特色。

而且每次演到情慾戲時，母親一定會伸手遮住我的眼睛，我當然不會乖乖地不偷看。

對於「演員」這職業產生興趣

從國中到高中，我開始挑選自己喜歡看的電影，尤其喜歡森

谷司郎（1931-1984，日本導演，代表作品有《日本沈沒》、《椿十三郎》等）導演的作品。森谷導演執導的電影像是《日本沈沒》（1973年）、《八甲田山》（1977年）等，或許都是予人強烈印象的鉅作，但我喜歡的是他早期拍攝的青春風格電影。

像是《小心小紅帽》（1970年）與《初次的旅行》（1971年），我去電影院看了好幾遍。《小心小紅帽》是改編自庄司薰（1937-，日本小說家，代表作品有《白色瑕瑾》、《小心小紅帽》等）的小說。我放學回家時，在書店看到這本書，覺得這書名取得真好，便買了。

主演的岡田裕介（1949-，東映集團社長，1970年代也以演員身分活躍於影壇）與森和代（1976-，日本女演員），兩人的演出很有魅力，但兩人的演技都不算好，這一點連當時還是國中生的我也看得出來；但他們的演出真的是魅力十足，現在來看依舊是一部非常精采的作品。佐良直美（1945-，日本女歌手、演員，也是作曲家）唱的片尾曲也很動人。

後來，我又對東寶的動作片很感興趣，尤其是西村傑（1932-1993，日本導演，代表作品有《白晝的襲擊》、《狂奔的豹》等）導演的作品。

由黑澤年男主演的兩部作品《白晝的襲擊》(1969年)與《還沒那麼快死》(1970年)，都是讓我看得興奮不已的電影。而且拜這兩部電影之賜，我才知道影壇有岸田森(1939-1982，日本演員，代表作品有《甦醒的金狼》等)、殿山泰司(1915-1989，日本演員，代表作品有《裸之島》等)、草野大悟(1939-1991，日本演員，代表作品有《放浪記》等)等，這些很有個性的演員。這些一看就絕對忘不了的「臉」，就是促使我朝演員之路邁進的契機吧！

《激烈衝突！殺人拳》這部電影帶給我的衝擊

那時，加山先生已經從「若大將」這角色畢業，讓人見識到加山雄三的新風貌。

這位若大將在堀川弘通(1916-2012，日本導演，代表作品有《裸之大將》、《軍閥》等)執導的電影《狙擊》(1968年)、森谷司郎導演的作品《彈痕》(1969年)，以及西村傑導演的作品《狂奔的豹》(1970年)、《薔

薇的目標》（1972年）等，化身殺手。加山先生拿槍的姿勢實在超酷，我在電影院看了好幾遍，看到台詞都會背了。

我開始對情色片感興趣也是在那時。由日活（創立於1912年的日本電影公司，以拍攝情色片為主）的當家花旦夏純子（1949-，日本女演員，代表作品有「女子學園系列」）主演的電影《女子學園 惡之遊戲》（1970年），還有大映的渥美真理（1950-，日本女演員，代表作品有《保鏢牙》等）主演的《電氣水母》（1970年），都是我和朋友看到海報，興奮地說：「哇！超情色耶！」相約去電影院觀賞。而且那時代的電影海報都是張貼在街頭，不是刊登在電影雜誌上，我們就這樣被海報吸引，一起去看電影。

我也常去橫須賀的追濱東映電影院，觀賞東映的情色電影（成人電影）。像是主演鈴木則文（1933-2014，日本導演，代表作品有「緋牡丹博徒系列」、「女必殺拳系列」等）執導的電影《德川性愛禁止令 色情大名》（1972年）的珊卓拉·茱莉安（Sandra Julien，1950-，法國女演員，代表作品有《色情狂之女》等），以及主演《不良姐御傳 豬之鹿阿蝶》（1973年）的克莉絲汀娜·林德帕克（Christina Lindberg，1950-，瑞典女演員，

代表作品有《浴血天使》等）等，外國女演員身穿和服，演出情慾戲的模樣實在衝擊人心！我到現在還清楚記得這兩位演員的芳名。可說是繼龐德女郎之後，令我備受衝擊的女演員們。當然，電影名稱也很挑逗人心（笑）。

令人詫異的是，明明是成人電影，負責收票的歐巴桑卻朝穿著學生制服的我們招手，喊著：「歡迎光臨！歡迎光臨！」，絲毫沒阻止我們進去。

我高中時代看的最後一部日本電影，是千葉真一（1939-，日本演員、空手道專家、體操選手、歌手，代表作品有「殺人拳系列」、《魔界轉生》等）主演的東映作品《激烈衝突！殺人拳》（1974年），這時的千葉先生超酷。記得片中有一幕千葉先生墜崖的戲，只見他為了避免直線墜落後受到的強烈衝擊，墜落時還一邊「呼、卡！呼、卡！」的進行某種呼吸法；而且從三百公尺高的懸崖墜落後，還能再次奮戰，展現無比魄力。我深受千葉先生的影響，時常模仿他那「呼、卡！呼、卡！」的獨特呼吸法。

我看完千葉先生的這部電影後，又看了《龍爭虎鬥》（1973年）

這部電影，才曉得李小龍這位國際巨星……只能說，遭受莫大衝擊。

　　李小龍的武打動作、那張悲傷的臉！！還有「啊砸！」、「啊砸～」的喊叫聲，讓我死盯著螢幕，難以自拔，到現在還記得那時的感動、難以言喻的興奮；而且李小龍的武打動作實在太有個人特色，無法馬上模仿出來……雖然我現在偶爾也會模仿個幾招，但實在有點花拳繡腿……。

「美術社團與由比濱」

　　對我來說，高中時初次接觸的八釐米攝影機「FUJI COLOR SINGLE-8」也是一項非常偉大的發明。居然任何人用這機器都能拍出影像！不是照片，而是會動的影像！著實令人瞠目結舌。我很想要那台攝影機，於是向社團提議：「我們來拍一部在校慶播放的影片吧！」於是，社團決定買一台「FUJI COLOR

SINGLE-8」。因為社團會去鎌倉的由比濱寫生，便選定那裡作為拍攝題材，拍攝名為《美術社團與由比濱》的影片。當天一行人在國鐵鎌倉車站集合，然後一路走到海邊，在由比濱寫生完後回家，就是這麼一部八釐米短片。

沒想到膠卷費用貴得嚇人，而且一捲八釐米膠卷的長度只有三分鐘。我們買了兩捲，一共六分鐘，然後剪輯成長度約五分鐘的影片播放。

這部電影美其名是為了在校慶上播放，其實是我想用這台攝影機拍攝同為美術社社員，我很喜歡的笈川真理子同學，所以拉大家一起拍攝的作品（笑）。但不知為何，拍出來的影片卻沒有任何笈川同學的影像；明明每位社員都有拍到，唯獨她沒有。

明明是由我操作攝影機，為什麼沒有拍到她呢？原來是因為我太喜歡她了，所以不好意思對著她拍攝，而且只要一走近她身邊，我的手就抖個不停，根本沒辦法拍攝（笑）。笈川同學看了拍攝完成的作品，「為什麼都沒拍到我呢？」肯定很疑惑吧。

我從小學到高中，從來沒向喜歡的女孩子告白過（笑）。

結識宮澤章夫

　　我就讀的是私立關東學院六浦國中、高中，所以有參加校內的升高中部考試。我的小學導師荻原靜穗老師向我父母建議：「竹中這孩子要是去讀公立學校的話，肯定會抹殺他那特別的個性，所以建議你們讓他去念私立學校，讓他繼續發展他的個人特色。」

　　雖然身為公務員的家父、家母，因為覺得家裡付不起昂貴的學費而反對，但終究還是被荻原老師說服了。那時，唯有荻原老師能夠理解被視為怪胎的我。

　　以基督教精神為創校宗旨的關東學院六浦，是一所校風非常自由的學校，也有不少很有個人特色的老師，像是教英文的村田汎愛老師。那時在我眼裡，他就是一位年過七十的老先生，他到底幾歲啊？村田老師總是對我說：「竹中好像常常蹺課去屋頂彈吉他，是吧？這樣不行哦……知道嗎～」。

　　這句「知道嗎～」的尾音還拖得好長。我好喜歡上課時聽到

他說這句「知道嗎～」，還數他說了幾次。教地理的新井貞老師則是頭頂的頭髮總是翹起來，將攤開的課本捧在胸前，然後一邊揮動拿著粉筆的右手，一邊在教室走來走去。

「如何啊？打開第二十四頁的地圖囉！」同樣的，我也會在課堂上數著他說過幾遍這句「囉！」。總之，都是這種很有個人特色的老師。雖然我不是基督徒，卻曉得讚美詩歌有多麼悅耳優美。

就在我打算繼續直升關東學院大學的高三那年，內心突然湧起「這樣下去好嗎？」的念頭，決定報考美術大學。

於是，我考了兩次東京藝大都名落孫山後，轉而報考多摩美術大學視覺傳達設計科，因而結識了宮澤章夫（1956-，日本作家、劇作家、舞臺劇導演，早稻田大學研究所教授）。

我考進位於八王子市的多摩美術大學時，由文化連合會主辦的新生歡迎會是在大學的講堂舉行，宮澤就是在這場合以學生代表身分上台。當時留著一頭及肩長髮，身穿條紋 T 恤、喇叭褲、破爛籃球鞋登場的宮澤，一上台便對全校同學說：「我們面對『Lockheed』（洛克希德・馬丁，Lockheed Martin，NYSE: LMT，前身是洛克

演員還是別太出色比較好

2007年7月，我和就讀母校關東學院六浦高中時，曾經暗戀過的三位女同學合影。

西德公司（Lockheed Corporation），創建於1912年，是一家美國航空航天製造商）問題……」，我看著台上的他，心想：「什麼嘛！這傢伙是要搞學生運動嗎……」這就是他給我的第一印象，是個非常有抱負的傢伙。

後來加入民歌社團的我有一次去文連的社辦，看到有個男的邊彈吉他，邊忘情高歌。

他唱的是尼爾楊（Neil Young，1945-，知名的加拿大搖滾歌手）的〈孤獨之旅〉。我心想：「不會吧！不就是那個搞學生運動的傢伙嗎？」只見宮澤瞥見我，竟然對我說：「可以叫我尼爾嗎？」他曾在接受採訪和自己的著作裡提到這件事。但其實他唱的是柳樂建（1952-，日本民歌手、演員、漫談家）的〈在葛飾看到蝗蟲〉這首歌。

大學時代的我常向宮澤傾訴戀愛方面的煩惱；每次我有了心儀的對象，就煩惱得無法一個人待在家，抱著吉他，從國分寺搭上最後一班電車去找宮澤。常常他一開門，我就嚷著：「宮澤～我又有喜歡的女孩子了！」衝進他家。

那時，宮澤總是對我說：「竹中，你不夠積極啦！一定要有不

惜強吻的魄力才行！」兩人還在深夜的公園練習怎麼接吻（笑）。回到宮澤住的地方後，我還盯著馬上睡著的他看呢！

那時，我的視線突然停在書架上，司馬遼太郎（1923-1996，日本小說家，專攻歷史小說，代表作品有《坂上之雲》、《風神之門》等）的那套《龍馬行》全集。於是，我邊瞧著熟睡的宮澤，邊偷偷拿起桌上的筆，在全集的書名下方寫了個「？」，結果《龍馬行》變成《龍馬行？》，也就是龍馬到底去不去的意思…………

過了幾個禮拜後，宮澤才發現這件事。只見他氣急敗壞地在學校餐廳，衝著我大吼：「竹中！是你在我的《龍馬行》加了個問號，沒錯吧？害我的《龍馬行》變成《龍馬行？》！」還真是無聊的糗事呢！（笑）

沒想到這樣的宮澤居然一邊為NHK的節目撰寫關於次文化的節目腳本，一邊在早稻田大學任教，而且大學畢業後，我們還是一直有來往，而且說自己絕對不會考駕照的他居然有駕照……附帶一提，我也是在四十七歲那年才第一次考上駕照。

在影像表演研究會度過的每一天

　　大學時代的我，參加民歌與影像表演研究會這兩個社團。影像表演研究會是創作八釐米影片的社團，大多是拍攝一部約三十分鐘的短片。我最初拍攝、執導、撰寫腳本、主演，一手包辦的短片叫做《小龍虎鬥》，當然是《龍爭虎鬥》的搞笑版。

　　當時很流行像是《神田川》（1974年）、《妹妹》（1974年）之類的四疊半電影（青春懷舊電影）。學長他們製作的很多八釐米電影作品，也是深受《聽不見蟑螂的歌》之類的電影影響，所以我的《小龍虎鬥》算是十分創新的企劃囉（笑）！

　　題外話，李小龍在《龍爭虎鬥》裡的髮型令我印象深刻，那髮型到底是誰設計的啊？讓李小龍給人無法抹滅的印象。

　　《小龍虎鬥》的比武過招場景是在多摩美術大學的校舍屋頂上拍攝，描述殺了比武對手的我，和一路追緝我的刑警進行一場生死鬥的胡鬧劇。為了逃離刑警的追捕，我不停地在學校餐廳、操場、山坡路、文連的社辦、學校附近拔腳狂奔，所以這是一部

有點像是在介紹八王子市觀光景點的喜劇片。

譬如，有一幕是在中央線電車車輛之間的連結處，掛上印了「湯」字布簾，然後好幾個人穿著浴衣與睡衣，拿著盥洗用品入鏡；不然就是畫面一下子帶到電車車廂內，或是從一群人在打麻將的畫面，又突然帶到八王子市街的十字路口正中央。

完成後的《小龍虎鬥》在校慶時播映。播映前，我還模仿加山雄三出場，一邊對觀眾說：「多摩美大的各位同學，大家晚安，我是加山雄三。我超喜歡海，夏天的海最棒啦！可以穿一件泳褲就游泳啊！不過冬天的海超冷，只穿一件泳褲的話，應該游不動吧？唉呀！真是傷腦筋啊！」一邊高唱〈和你永遠在一起〉。

《小龍虎鬥》就這樣播映了。在多摩美大掀起不小的話題，和我擦肩而過的人，還會主動向我搭訕：「唷、加山雄三」、「唷、李小龍」。

那時候的我還真是做了不少傻事呢！我和七、八個朋友從學校一起搭電車回家時，看到可愛的女孩子還會猜拳，猜輸的人要過去搭訕；只見雙手插在褲袋的我對女孩子說：「我是很危險的

男人喔……」；不然就是猜拳猜輸的人要打開車廂門，衝著隔壁車廂大喊：「有人找我嗎？」還得硬著頭皮走進去。

我們也玩過「恐怖的晚上十點半」這遊戲。首先，我和電影研究會的五、六位同好相約晚上在八王子車站北口的剪票口集合，然後走到宮澤住的公寓門口，確認他家還亮著燈，等十點半一到，便高喊：「宮澤～出發囉！」

但是並沒有人去敲他家的門，就這樣悄悄走掉，於是宮澤一臉疑惑地開門，喃喃自語：「怪了……沒人敲門嗎……」門外沒半個人，「奇怪了……」被捉弄的宮澤一臉納悶。我們這群傢伙邊想像宮澤被要了的模樣，邊大笑著回家。總之，我們盡做些一般人不會這麼無聊去做的惡作劇。不過，拜加入電影研究社之賜，我萌生想當演員的念頭。

電影製作的原點

我拍了第二部作品，是一部以我從高中時代就很喜歡的民歌

吉他雙人組「古井戶」（1970年代，加奈崎芳太郎與仲井戶麗市組成的雙人歌唱團體）的〈海報色彩〉這首歌為題的八釐米短片，也是一部描寫寂寞男人思念心儀女孩的故事，作品名稱就叫《海報色彩》，感覺是我執導的第五部作品《莎呦那啦COLOR》的姊妹作。我擔綱這部長度約二十八分鐘短片的導演與腳本，這次並未參與演出。

　　後來我執導的電影《119》（1994年），邀請「古井戶」的加奈崎芳太郎（1949-，日本歌手、音樂製作人）先生與忌野清志郎（1951-2009，日本搖滾歌手、音樂製作人）先生，一起製作這部電影的配樂。沒想到我竟然能和這兩位大前輩合作。

　　繼《海報色彩》之後，我又執導、編劇一部以高中正義（1953-，日本歌手、音樂製作人、作曲家）先生的音樂為題，名為《黃昏的素描》的作品，描述一位偷走暴走族的機車，不斷逃命的年輕人故事。我還請來隸屬八王子SPECTRE分部，真正的暴走族成員參與演出。「我想拍一部充滿速度感的電影！不過，也想讓大家感受到一股空虛感……」我不但寫了如此熱血的腳本，甚至跑去山中湖取景（笑）。

　　我們的大學生活最後一部八釐米影片，是由宮澤編劇的《呼嘯之風，飛翔之光》，描述離開江戶的坂本龍馬途中遇到森之石松的故事。我竟然飾演坂本龍馬，宮澤則是演出反派角色。

　　當時是拍攝《龍馬暗殺》(1974年)、《祭典的準備》(1975年) 等電影，日本ATG（Art Theater Guild，1962-1992，專門製作、發行藝術電影的電影公司）的全盛時期，所以我們也深受影響。

　　我們甚至跑到宮澤的老家，也就是靜岡縣掛川市的潮騷橋取景，拍攝解決完事件的龍馬與石松在橋上道別時，龍馬開口：「對了，還沒請教貴姓大名？」石松回道：「我是森之石松，咱們有緣再會啦！」這一幕。石松說完這句話之後，鏡頭隨即帶到俯瞰的遠景，背景音樂是滾石樂團（成立於1962年的英國搖滾樂團，也是史上最偉大的藝人第四名）的〈Satisfaction〉。對於那時的我們來說，堪稱是一部大作。

　　如今回想起來還真是不可思議，居然沒有人提議將這部作品報名參展。我們製作完這部要放在校慶播映的八釐米短片後，就這樣結束了。也沒人知道膠卷後來到底去了哪裡，只能說我們這

群人連想好好保管的念頭都沒有囉！完全沒有想讓更多人觀賞這部作品的慾望。

　　然而，大學時代和電影同好一起拍攝八釐米影片的時光，絕對是啟發我不斷創作的原點。

「又笑又生氣的人」誕生

　　學生時代的我幹過各種事，就像前面提到的，朋友幫我報名參加《銀座NOW!》的「素人喜劇道場」，結果我連奪五週冠軍。因此，我成了備受矚目的有趣素人，參加許多其他電視台舉辦的素人比賽節目。其中令我尤其難忘的是，朝日電視台的節目《象印敵手對抗大合戰!》(1978-1979年)，我居然參與多摩美大對抗武藏美大的那次比賽，還獲得壓倒性勝利。

　　當然宮澤也有參一腳。這個節目的製作人問我們：「你們很有趣耶！要不要來參與我們的企劃啊？我們想借助年輕人的頭腦。」

於是我們參加了好幾次他們的企劃會議，而且開完會後，還請我們去餐廳吃飯，真的有賺到的感覺。後來有好一陣子，我們每天都去報到，順便免費飽餐一頓。

現在回想，其實我們也沒有提出什麼很有用的意見，只是因為對方請吃飯，所以我們為了回報，拚命迎合、擠出像樣的意見。有時候沒被請吃飯的話，我還會沮喪地說：「今天不合他們的意啊⋯⋯」然後和宮澤去吉野家吃了牛丼才回家。

啊！對了。我的「又笑又生氣的人」是如何誕生呢？一定要聊聊才行。我們拍攝《呼嘯之風，飛翔之光》時，同時拍了一支兩分鐘的短片《搖頭的地藏之怪》。

我全身塗白，扮成地藏王菩薩，蹲在多摩美大後山的某條山路上。路過的人嘲笑我：「看起來好像人的地藏王菩薩喔！」於是我邊笑，邊搖頭。路人看到我這模樣，又說：「這傢伙搞什麼啊？地藏王菩薩居然還會搖頭，開啥玩笑啊！」被這番話激怒的我，又笑又氣地說：「你這傢伙！你才搞什麼鬼哩！竟然敢嘲笑地藏王菩薩！混帳傢伙！」。

宮澤看到我這模樣，還給我取名「又笑又生氣的人」。即便我現在已經是個六十歲的老頭，還是很懷疑自己當初怎麼會想到這種哏（笑）。

我的畢業作品是拍攝一支廣告片，也就是拿著八釐米攝影機跟拍自己心儀的女孩。我邊跟拍她，邊不斷變身成松田優作、李小龍、遠藤周作、芥川龍之介、松本清張、石川啄木（1886-1912，日本歌人、詩人，代表作品有《一握之砂》、《鳥影》等）、渡邊貞夫（1933-，日本歌手、作曲家）等名人。

我在當時住的國分寺一帶的老街小巷取景，還找到一處很老舊的石階，但是這支影片的膠卷不曉得放在那裡了（笑）。

為何我會加入「青年座」

參加影像演出研究會一事，著實大大的改變了我的人生。

當大家都剪頭髮、忙著參加就業活動時，我卻以成為「青年

座」劇團的研究生為目標。雖然我從未看過青年座的表演，但聽說他們不演出國外編寫的舞臺劇。明明是日本人，彼此在舞臺上卻以外國人的名字稱呼，讓我覺得很彆扭；好比在臺上喊著：「Ophelia！」（奧菲莉亞）（笑），所以我覺得「青年座不演出國外編寫的舞臺劇，不錯喔！」，決定報考研究生。

雖然早已忘了當時的考試情形，但記得好像是演一段走在路上，撿到裡頭塞著三千日圓的皮夾……這樣的即興表演吧！拚了命表現的我，如願順利通過考試。

當時「青年座」的研究生學費，一年是二十萬日圓，絕對不是一筆小數目。但一切像是作夢似的，那時澀谷的巴爾可百貨公司正舉辦名為「蝦子逗人秀」（えびぞり，是取「海老反り」這個字的諧音。「海老反り」是歌舞伎一個很有名的動作，也就是受到驚嚇時，做出整個人向後仰，像蝦子一樣蜷曲的誇張動作）的活動，也就是「三分鐘內逗人發笑，就能拿到獎金二十萬」的活動。評審有北野武（1947-，國際知名導演、演員、主持人、小說家）先生、系井重里（1948-，散文家、作詞家，成立系井重里事務所）先生、山本益博（1948-，落語評論家、料理評論家）先生。每

今月のビックリハウス賞

BH

竹中直人殿

貴殿は、学生の分際で草刈正雄から
萬屋錦之介、はたまたブルース・リー
三本立てまでをうわぁ〜♪っと華麗
に物真似せしめ、見る者を絶頂の窮み
に導いてくれました。荒んだこの世に
あって、己れをよく知り、己れの顔を
出さずして国民の心を震えさせたこと
は絶唱に値します。よってここに謹ん
で、ビックリハウス賞を贈ります。

54

《驚奇屋》雜誌報導。

2016年春天，我和久違的榎本了壱先
生相聚。

位評審的桌上都放有一根大湯匙，要是覺得表演者表演得很無聊，就丟出大湯匙（笑）。

　　出版《驚奇屋》這本傳奇雜誌的編輯部，就位於澀谷的公園大道旁，曾經擔任這本雜誌的總編輯高橋章子（1952-，散文家、擔任多本雜誌的總編輯）女士、榎本了壱（1947-，藝術創作者、擔任過雜誌的總編輯、策展人）先生，問我要不要參加這活動，結果我居然奪得優勝。

　　沒想到二十萬日圓就這樣落袋，我居然能以現金支付研究費！真的很驚奇，不是嗎？

從劇團團員到正式出道

　　之後，我熬過青年座的研究生階段，成為二軍團員，但還不能登台表演，只能在排練場作些準備茶水、清掃等雜務，真的是討厭到不行（笑）。因為我以為加入劇團便能馬上登台表演。

　　結果我很少去劇團，幾乎都在打工，一邊在高尾靈園兼差當

挖墓工，一邊在KTV打工。

　　挖墓工的工作就是挖一個大概和自己的膝蓋同高，正方形的墓穴，然後工匠再用混凝土固定四周。我還要幫忙工匠鋪登高用的木板，推手推車載運砂石。問題是，只有一個輪子的手推車真的很難保持平衡，常常半途翻車，只好再把撒得一地都是的砂石弄回推車上……下雨時做這種事，可說格外淒涼，但我很喜歡這樣的氣氛。從高尾靈園可以遠眺被雲霧籠罩的山景，還能聽見從遠處傳來的直昇機螺旋槳聲。

　　KTV的兼差費挺高的，是一間位於蒲田，叫做「STUDIO 101 KTV」的店。當時我住在國分寺，搭中央線到東京車站，再轉乘京濱東北線到蒲田。下班後搭頭班車回家，時常睡過站，就這樣一路睡到赤羽。「啊～不行、不行！」結果又坐回蒲田，總算轉搭中央線回到國分寺；沒想到又一路睡到高尾，抵達目的地已經中午了。

　　那時的我就這樣度過每一天，直到突然有機會參與劇團的校園巡迴公演，音樂劇《某匹馬的故事》的演出。這可是我演員生

涯中，無法想像又唱歌又跳舞的音樂劇！所謂校園巡迴公演，就是搭乘破爛的劇團專車與夜行列車，巡迴各地的學校，在學校的體育館搭建舞臺演出。

我穿著條紋緊身衣，脖子上纏著黃色領巾，「克服痛苦與悲傷～人就是要勇敢活下去啊～」在台上又唱又跳；但我們不是人，是「馬」，也就是擬人化的馬，所以我們必須模仿馬的動作，還要學馬兒嘶鳴：「嘶嘶～普嚕、普嚕」(笑)。

不過，平常不太可能會去的偏鄉學校風景，以及專注看著我們的舞臺表演，那些偏鄉學子的臉龐，深深烙印在我的腦海中。記得那時我二十六歲吧！因為在舞臺上做了太搶戲的事，還遭前輩怒斥：「你怎麼表演得和昨天不一樣啊！」、「你幹嘛每次都擅自改變表演方式啊？」(笑)。

我在劇團時，也曾初次以臨時演員身分參與連續劇拍攝，那是劇團前輩西田敏行(1947-，日本演員、歌手、主持人)先生主演的連續劇。雖然忘了是什麼樣的內容，總之我是演一名保全，對著爬上屋頂的西田先生，大吼：「很危險啊！快點下來！」。

演員還是別太出色比較好

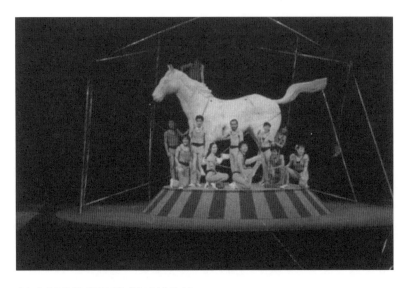

青年座時代的校園巡迴公演《某匹馬的故事》。

　　我興奮不已地去到拍攝現場，無奈鏡頭只拍我的背影。「什麼嘛……根本沒拍到臉啊……」落寞的我竟然在正式拍攝時即興演出，一邊對著鏡頭嚷著：「啊、有蚊子！」，一邊拍脖子；只見導演怒吼：「Cut！Cut！不需要拍你的臉啦！」這句話讓我深受打擊，足足沮喪了半年之久，直到現在這句話還在我耳畔迴響。

　　而且每次接到當臨時演員的工作時，總是被當時衝著我怒吼：「你是哪個劇團的啊！不要自己加戲啦！」、「拜託！不要擅自對著鏡頭演戲啦！」的副導說：「你太愛秀自己啦……」真的覺得很丟臉（笑）。

　　那時的我一心只想「凸顯自己的存在感」，所以拚命表現自己囉！（笑）

　　就在重複上演這樣的生活中，我意識到不能再這樣下去，開始積極推銷自己。我去拜託大學時上過的電視節目人脈，拜訪多位電視製作人。

　　我不想靠打工過活，也不想待在劇團這樣的組織，我想以演員的身分生存下去。或許是感受到我這番強烈的決心與念頭，人

力舍製作公司的社長玉川善治（1946-，作詞家、專門經紀搞笑藝人的經紀公司「人力舍」的社長）先生相中我，找我演出由橫山靖先生主持的朝日電視台節目《The TV演藝》中，一個名為「目標！搞笑新星POP STEP JUMP」的單元，我連闖三週，一舉勇奪冠軍。二十七歲那年夏天，我以此機緣正式出道。

要是沒有認識玉川先生，要是他沒有給我機會，就不會有現在的我吧！我在《The TV演藝》摘下冠軍時，玉川先生還請我吃燒肉。二十七歲的我初嚐口感軟嫩無比的美味燒肉，還感動得在他面前淌下男兒淚。

玉川先生不是每個月將薪資匯進我的銀行帳戶，而是裝在信封袋裡，直接拿給我。一疊現鈔……我第一次拿到一疊萬圓鈔票……不由得「哇～～」地哭了。玉川先生對我說：「這種事沒什麼好驚訝吧！這是給你的酬勞啊！你要更有自信就對了。」他用帶著東北腔的口音，笑著對我這麼說。他真的是一位超級好人。

Strangers in the NAOTO

後來我一口氣還清向前輩借的錢,並從國分寺月租一萬二千日圓的公寓,如願搬到國立市有衛浴設備的獨棟房子,還用現金付了月租五萬日圓,以及禮金和押金。因為住在有衛浴設備的家,是我的夢想,再也不必顧慮澡堂幾點關門,可以直接回家⋯⋯。

出道時,我參加生平第一次的音樂會演出,是由高平哲郎(1947-,廣播作家、評論家劇作家、舞臺劇導演)先生製作、演出的《Strangers in the NAOTO》,在新宿的「新宿Theatre Apple」舉行。這是一場紀念高平先生與鈴木宏昌(1940-2001,作曲家、編曲家)先生,以麥可・傑克森的《戰慄》(Thrillor)專輯為藍本,製作的惡搞版《摔角手》(The Wrestler)黑膠唱片發行。

我在Full Band(演奏爵士樂、舞曲的大型編制樂團)的伴奏下,引吭高歌,不停地端出我最拿手的快速換裝、模仿名人表情的絕活;而且這場音樂會的嘉賓竟然是原田芳雄!我們還並肩坐在

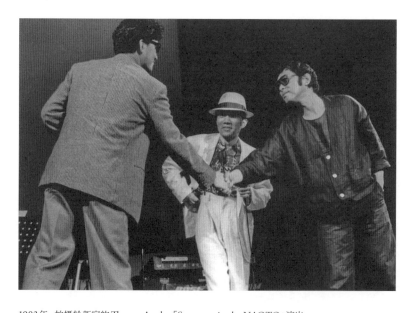

1983年，拍攝於新宿的 Theatre Apple，「Strangers in the NAOTO」演出。

舞臺上聊天。

芳雄先生對我說：「竹中，我知道你喜歡優作和我。可是啊，不曉得你也喜歡加山雄三呢！」我回道：「啊、那個……對啊，很喜歡。」我們就這樣聊著。

於是，我說：「今天還邀請到另一位嘉賓，就坐在觀眾席！我們來請他出場吧！松田優作先生！」觀眾席頓時響起「哇喔！」的驚呼聲。

只見坐在觀眾席的優作先生站起來，緩緩地走向舞臺，觀眾席再次響起「哇喔！」的驚呼聲。我邊抬頭望著站上舞臺，身形高大的優作先生，邊說：「歡迎松田優作先生！」觀眾席又是一陣歡聲雷動。

手握麥克風的優作先生，說道：「謝謝，我看得很開心，但沒想到自己會被叫上臺……」那時的我心想：我現在竟然能站在芳雄先生和優作先生的中間，這怎麼可能，真是不敢相信……。

我將這滿溢的思緒藏在心裡，順勢起鬨：「如此難得的機會，我想三個人一起唱〈橫濱 Honky Tonk Blues〉。」優作先生隨即

婉拒：「不是我的樂團，我沒辦法唱……」、「別這麼說，拜託啦！」、「不行，真的沒辦法……」最後三個人還是合唱了〈橫濱Honky Tonk Blues〉。

總覺得自己和演藝圈格格不入

但正式出道，突然受到矚目這件事還真是恐怖，而且我對參與綜藝節目演出一事深感棘手，因為攝影棚的氣氛總是很嗨，就是給人花花世界的感覺。我沒辦法像其他人一樣，自然地向別人打招呼：「早啊！」、「最近如何？」、「下次一起吃個飯吧？」……諸如此類。

拍攝現場的氣氛還真是嗨到有點不可思議，我卻總覺得自己和這裡的氣氛格格不入；但只要我一做了什麼有趣的事，大家就會呵呵笑，連我自己也不敢相信，所以總是在心裡自問：真的有這麼好笑嗎？內心充滿不安。

某天，我回到家，發現家裡的燈亮著，一打開門，「小竹，你回來啦！」女友來應門。那瞬間，我整個人崩潰，「我撐不下去了。我和演藝圈格格不入，絕對撐不到第二年。」女友安慰我：「小竹，沒事、沒事的。只要你更有自信就行了。」

我一直都是這樣，一遇到困難，馬上就變得怯弱；無論是上電視，還是在綜藝節目成為受歡迎的一號人物，我始終沒自信。

但即便是這樣的我，在人力舍玉川先生企劃的深夜綜藝節目卻很活躍。應該有些人知道這個節目，那就是TBS的《東京情色扉頁》(1989-1990年)，是個胡搞瞎攪的節目，沒有腳本，完全即興演出，無法事先知道要演什麼。

但演出倒也不會因此落漆，也沒有任何諷刺、挖苦、惡搞的表演手法；簡單來說，就是給人「這是在搞什麼啊？」的感覺，不過這就是我的搞笑哏。

早在我與宮澤章夫等人合組「RGS」(由宮澤章夫主持，活躍於1985-1989的日本表演團體)這個表演團體之前，便應「城市男孩」(大竹誠、喜太郎、齋木茂等人組成的表演團體，創立於1979年)之邀，參與「城

市男孩秀」的演出。拜此之賜,我如願登上憧憬已久的澀谷公園大道上的小劇場「JEAN JEAN」。

不過,這麼說很失禮就是了。我和「城市男孩」一起構思短劇時,總覺得:「這些人還很嫩耶……」。

後來宮澤以劇作家、舞臺導演的身分,邀我一起組成「RGS」,我的演出舞臺也從「JEAN JEAN」轉移至「La Foret原宿」。每天都是即興排練,宮澤發想到什麼有趣的哏,便寫成腳本;但我們可不會照著寫好的哏排練,而是每天都在進行即興角力戰。觀眾似乎也接受這樣的作法,我們的表演越來越賣座。

「La Foret原宿」真是個超級時尚的地方呢!不知不覺間,我們也成了追求時尚的團體,懷著「我們來搞個電視上不會出現的創作吧!」這樣的抱負……還真是大言不慚啊(笑)!

觀眾真的很捧場,總是滿堂哄笑,我們卻很戰戰兢兢,所以隨著一次次的演出,我們不再是逗觀眾笑,而是背對觀眾,設法逗站在臺上的演員笑,讓他接不了下一句台詞(笑)。

曾經發生這樣的事。有一次,我穿著寬鬆的短褲站在舞臺側

翼等待上場,想說將短褲往上拉一點,看起來蠢一點……於是,將短褲拉到肚臍上方,就這樣登場。為了逗一起演出的演員笑,我邊說:「還可以蹦蹦跳哦!」邊跳,結果從觀眾席傳來「哇喔～」的驚呼聲。「咦?怎麼了?」就在我不解地這麼想時,赫然發現有個東西碰撞著大腿內側。老天!我的「那話兒」竟然在舞臺上探出頭……。

《癡漢電車 檢查貼身衣物》與《黃昏族》

我喜歡那種「知道的人就知道」的感覺,要是大家都知道的話,我就想反骨一下。這樣真的OK嗎?我無法苟同現狀,就算螢光幕前備受肯定,也是心頭悶悶地過日子。

就在這時,由滝田洋二郎(1955-,電影導演,代表作品有《秘密》、《陰陽師》)導演執導的電影《癡漢電車 檢查貼身衣物》(1984年),找我演出,成了我的電影處女作。因為這部電影沒什麼預算,必

須連續三天不眠不休地拍攝，雖然大家都很累，拍攝現場氣氛卻很愉快。

　　《癡漢電車　檢查貼身衣物》是一齣密室殺人的推理劇。螢雪次郎（1951-，日本男演員，代表作品有《麒麟之舌》、《圖書館戰爭》等）飾演偵探，我則是巧扮松本清張。我不但巧扮這角色，還在電車上進行游擊戰似的拍攝工作。雖然是用的是十六釐米攝影機，卻很享受這樣的拍攝氛圍，真的很享受。沒想到能在拍電影的現場重溫未經許可的打游擊式拍攝法，感覺又回到學生時代。

　　我拍的第二部電影是曾根中生導演的《黃昏族》（1984年），日活的情色電影。描述女大生打造情人銀行的故事，春泰子（1951-，日本女演員，代表作品有《極道之妻》、電視劇《陸王》等）擔綱演出，我則是飾演購買情人的文字工作者，不但在片中秀出我的拿手絕活，也就是模仿松田優作與李小龍，還拍了我生平的第一場情慾戲。

　　蟹江敬三（1944-，日本男演員，代表作品有《犯罪》、《MAZE》等）先生也有參與演出，他曾在曾根導演的作品《被天使拋棄的紅色教

就讀多摩美大時，我的畢業作品就是巧扮松本清張。

室》(1979年)飾演村木這角色。我能和蟹江先生一起演出，真的很興奮。

　　那時的我是不搞笑，就無法盡情表達的個性(現在也是如此……)，但實在很想傳達「沒想到能和飾演村木的蟹江先生一起演出！」這般心情，便主動搭訕。我忘了自己是用什麼搞笑方式搭訕，蟹江先生肯定覺得莫名其妙，心想：「這傢伙搞什麼啊？」(笑)。

　　參與這兩部作品的演出，感覺就像回到拍攝八釐米短片的學生時代。有別於電視拍攝，現場沒有那麼多台攝影機，只有一台機器一個鏡頭、一個鏡頭地拍攝。「啊～我現在在拍電影」這種感覺比什麼都讓我開心。

驚喜嘉賓加山雄三

　　拜在大河劇《秀吉》結識飾演足利義昭的玉置浩二(1958-，日

本演員、歌手,「安全地帶」的主唱)先生之賜,四十歲那年的我終於見到加山雄三先生。

玉置先生在《秀吉》的拍攝現場主動邀約我:「竹中先生,要不要聯手開場演唱會啊?」、「不、不會吧?竟然能和玉置先生一起開音樂會!能夠以來賓身分參加玉置先生的演唱會,高歌一曲就很偷笑了……」於是,玉置先生回道:「好,我們一定要合作哦!」

過了一陣子,玉置先生聯絡我,「我們來談談『玉置浩二&竹中直人Joint Concert in 武道館』一事吧!」美夢居然成真!我焦慮萬分。不、不會吧?我竟然能和那個玉置一起開演唱會。雖然我曾以嘉賓身分,在東京斯卡樂園管弦樂團(日本知名樂團,簡稱為「SKAPARA」、「T.S.P.O.」,以器樂演奏為主),以及忌野清志郎先生在武道館的演唱會露臉,但作夢也沒想到竟然能和鼎鼎大名的玉置浩二聯手開演唱會!

我婉拒玉置的好意,但他說:「這件事已經敲定了。」於是,焦慮不已的我趕緊向多年好友「SKAPARA」求助。沒想到

2016年3月，玉置浩二先生參加我的生日派對。

2015年，電影《session》宣傳活動時，與東京SKAPARA成員合影。

「SKAPARA」也邀約我：「既然你要和玉置一起開『玉置浩二＆竹中直人 Joint Concert in 武道館』演唱會，那我們就來搞個『竹中直人＆東京 SKAPARA』的組合，如何？」。

　　武道館當天，我正在「SKAPARA」的伴奏下，高歌加山雄三的名曲組曲時，傳來另一個熟悉的聲音。「風在吹～綠色草原～」四十歲的我初次站上武道館的舞臺，親眼看到我仰慕已久的電影明星加山雄三。那瞬間。我不由得閉上眼……。

我想問加山雄三的事

　　見到加山先生時，我無論如何都想問他一件事。「若大將系列」曾在我就讀多摩美大時，重新上映。那時的我重溫這系列的電影時，有種感覺：「這個人不是在演戲吧？」小時候當然不會這麼想。我想起這件事，試著詢問加山先生，他的回答是：「我是沒在演戲啊！」。

「那時的我對演戲完全沒興趣，只是想說成了明星後，就有錢買艘船了。」不會吧！竟然對演戲不感興趣！

「我演出黑澤劇組的《椿十三郎》（1962年）時，一起演出的演員啊，全都皺著眉，所以我就想說自己也得皺眉才行，結果還被黑澤導演斥罵：『加山！不要做些有的沒的表情啦！』可能是我皺眉看起來很嚴肅吧！哈哈哈！」

真的是很棒的演戲經驗啊！「因為演出黑澤導演和成瀨巳喜男（1905-1969，電影導演，代表作品有《舞姬》、《山之音》等）導演的作品，我才開始對演戲產生興趣囉！雖然很想多和黑澤導演合作，但《紅鬍子》（1965年）之後，他就沒再找過我了。大概是因為『若大將系列』太紅了，我給人那樣的印象太過強烈的緣故吧……」加山先生這麼告訴我。

我偶然看了黑澤明（1910-1998，知名電影導演、編劇，曾得過奧斯卡獎以及世界三大電影節獎。代表作品有《羅生門》、《七武士》等）導演的作品《八月狂想曲》（1991年）的拍攝紀錄片，片中黑澤導演曾對某位演員說：「你只要投入感情，說出台詞就行了。反正台詞就是說出來

演員還是別太出色比較好

與仰慕已久的加山雄三先生合影。

就對了!」這句話真是金玉良言,讓我領悟到:「要是覺得說台詞時,一定要抑揚頓挫,可就大錯特錯了。」

對演戲沒什麼興趣的加山雄三先生,只是去到拍攝現場,只是說出台詞;黑澤導演就是喜歡不刻意作戲、不做作的加山雄三先生吧!他就是喜愛不是在打造角色的加山先生吧⋯⋯我恣意想像著。

第二章

沒有愛
就沒有電影

森崎東導演的一句話

以搞笑藝人身分出道，開始演出電影和電視劇時的我無論去到哪個片場，都覺得「搞笑」是理所當然的事；事實上，也常被別人請託：「竹中先生，可以請你搞笑一下嗎？」其實別人這麼說，讓我倍感壓力。好比我在森崎東導演執導的電影《拍攝地》現場時也是，總是心想著……要怎麼搞笑比較好呢？

記得那時是盛夏，劇組在三浦半島拍外景。火辣辣的太陽高掛天上，森崎導演一喊：「正式來！」我就開始即興搞笑起來，只聽到導演大喊：「Cut！」，然後對我說：「別做些無謂的表演，照你原本的樣子演就行了。」這句話深深衝擊我的心，由衷感受到森崎導演信賴我，甚至讓我感動到衝進附近的玉米田，偷偷哭泣。

因為缺乏自信的我一向只能藉由做些奇怪舉動，模糊化真實的自己；藉由做些奇怪的事，擺脫過於害羞的自己；雖然自己也覺得這麼做，一點也不有趣，卻能逗大家笑。我很喜歡這樣子，

卻也深感不安，所以森崎導演那一句：「照你原本的樣子演就行了。」讓我無比歡喜。

但「要是什麼也沒做」也讓我很害怕，所以做些奇怪的事，能讓自己覺得很輕鬆。

不知不覺間，我在這種內心糾葛中，尋求安身立命感，對於自己身為演員一事，其實挺害臊的。自己身為演員，希望別人也認同我是演員，這件事真的讓我很難為情，所以森崎導演的這句話，讓我頓時從矛盾中得到解放。

然而，缺乏自信這件事果然還是無法根除；我從DVD觀看自己當時演出的作品，發現自己只要一有空檔，就會做些奇怪行為；好比有一場群戲，大家都很認真的演，只有我突出下唇，不停搖頭……。

可能是群戲的登場人物多，導演沒有注意到吧！我實在很想衝著年輕時的自己，怒吼：「給我差不多點！別幹這種蠢事！」（笑）。

令人難忘的《拍攝地》現場

　　《拍攝地》是一部講述拍攝「粉紅電影」（以拍攝情色為主題的電影）的工作人員故事，我演一名副導。我去福島拍片時，被崇拜已久的演員柄本明（1948-，日本男演員，代表作品有《美麗之夏KIRISIMA》、《十七歲的風景》等）先生誇讚：「你這個人很有趣耶！」就這麼一句話，帶給我莫大勇氣。

　　拍片時，能和柄本先生同住一間房也讓我很開心。還記得柄本先生放在房間角落的包包裡放了兩部電影的腳本，他不只演出這部電影，還同時軋了兩部，柄本明太厲害了！我心想：「可惡！我也想這樣，也想成為同時軋三、四部電影的演員。」我真的是他的大粉絲，柄本先生主持的劇團「東京乾電池」的每一齣戲，我都有看。

　　《拍攝地》的拍片現場，大家都照著森崎導演的指示，努力各司其職，因為大家都很信賴導演。森崎導演連叫我的口氣都很溫柔，總是戴著帽子的他留著鬍子，用非常低沈的嗓音喊著：「竹

中……」。

　　拍攝現場會隨著導演的想法，不時更改台詞，故事發展也不見得照著腳本走，所以完全不曉得明天會發生什麼事，因為腳本就在導演的腦子裡，真的很有趣。就算不停更改腳本，也沒有人抱怨，完全依從導演的指示。這些是我拍攝第三部電影時，令人難以忘懷的拍攝現場二三事。

　　後來，森崎導演說他想多瞭解我這個人，於是向某家電視台提出企劃案，拍攝我的紀錄片。充滿我幼時回憶的橫濱市街；看在還是國中生的我眼中，充滿異國風情的橫須賀水溝蓋大道；導演用長鏡頭，拍攝我走在廢棄鐵軌上的身影。

　　二〇一三年，我總算再次因為拍攝《去見小洋蔥媽媽》與森崎導演合作。導演年事已高，口齒已經不太清楚。或許是因為這緣故，我又開始端出自嗨式演技，然後在心裡碎碎念：「搞什麼啊……你還是沒長進啊……」。

　　森崎導演在電影《拍攝地》的現場，他那粗壯結實的小腿，頂著盛夏烈陽，用低沈嗓音大喊：「正式來！！」這模樣至今依然

深烙在我心中。還有，他朝著我喊道：「別做些無謂的表演！照你原本的樣子演就行了。」這吼聲也令我難忘。

五社英雄導演成了我的心靈支柱

我拍完《拍攝地》之後，五社英雄（1929-1992，日本導演、編劇。代表作品有《極道之妻》、《吉原炎上》等）導演找我演出《薄化妝》（1985年）。聽說當時京都有很多堅守傳統的電影人，所以對於電影的要求十分嚴苛。

何況還是拍攝電影《鬼龍院花子的生涯》（1982年）的五社導演，著實讓我誠惶誠恐，沒想到導演本尊一點也不令人害怕，還滿面笑容地接待我。

「您好，我是五社，一路辛苦了。」

於是，我們在大映的京都片場進行第一天拍攝工作。果然很緊張、很恐怖，畢竟是第一次在京都拍片，氣氛與東京的片場完

全不同，我吃了好幾次 NG。

　　導演對如此侷促不安的我說：「沒關係哩！沒關係哩！就照大哥你的感覺演就對了！」深刻感受到導演的關愛與寬容。無關乎自己演得如何，也無關乎自己演的是什麼角色，總之，我能深刻感受到導演的存在有多麼重要。

　　那種感覺就是不要求演員塑造角色。我覺得對於演員來說，導演的眼神、感受到導演的存在才是最重要的事。

　　我在電影《薄化妝》中，飾演在工廠員工餐廳工作、個性膽小的廚工，有不少遭小林稔侍（1941-，日本男演員。代表作品有《海軍》、《冬之華》等）先生飾演的同事欺負的戲。

　　拍攝當天，五社導演向我說明一場戲：「大哥你啊！要撲向稔侍先生，最後頭要去撞那扇窗戶。」工作人員也對我說：「因為是真的玻璃啊！也許會受傷喔！一定要用力撞上去！」、「要是沒有用力撞，玻璃就破不了。」我焦慮地想：「哇、不會吧……」。

　　於是，正式拍攝！我撲向稔侍先生，然後照導演的指示，用頭用力撞玻璃，沒想到玻璃一下子就破了。「咦？」我狐疑地摸著毫

髮無傷的頭，只見大夥呵呵笑著說：「哪可能用真的玻璃啊！」雖然耳聞京都的片場氣氛很恐怖，但其實工作人員都很好，喜歡開玩笑。

《薄化妝》由緒形拳（1937-2008，日本男演員。代表作品有《楢山節考》、《火宅之人》等）擔綱主演，我興奮不已，因為男主角可是緒形拳呢！我小時候可是看過他主演的NHK大河劇《太閣記》（1965年）。從事演員這行業最令人驚奇的事，就是能和在電視、大螢幕看到的演員一起演出。

緒形先生從拍片第一天就「直人、直人」的叫我，好像父親在叫兒子（笑）。後來我才察覺，因為他的兒子就是緒形直人（1967-，日本男演員。代表作品有《來自北國》、《信長》等）。緒形先生總是笑著問我：「直人，你有女朋友了嗎？」、「直人，要不要去吃飯？」。

一旦正式開拍，緒形先生就會瞬間丕變。稔侍先生演毆打戲時，都是「做做樣子」而已，但緒形先生不一樣，他都是來真的。緒形先生的手又大又厚，被他那雙大手毆打可真叫人吃不消。

有一場緒形先生對著遭稔侍先生欺負，不停哭泣的我，怒

吼：「別哭了！」然後賞我巴掌的戲。緒形先生從排演時就來真的，正式拍攝時，出手更重，結果拍完這場戲後，我的脖子酸痛到晚上無法睡覺（笑）。

《薄化妝》的拍攝工作結束後，五社導演對我說：「大哥啊！如何哩？之後我的片子都會找你演喔！」

後來五社導演的每部電影，我幾乎都有參與演出。

在大映京都片場的回憶

五社導演不喊：「正式來～預備～Start！」而是喊：「正式來～預備、預備、預備……，遲遲不喊「Start」，而且喊「Cut」的時候，又刻意拉長：「Cu～～～」，遲遲不喊出「t」，實在叫人不知要如何結束這場戲（笑）。

我拍完《薄化妝》後，又受邀參與《十手舞》（1986年）這部由石原真理子（1964-，日本女演員。代表作品有《相聚一刻》、《再會吧！心愛的人》

等）主演的電影，飾演一名同心（江戶時代，侍奉武士家的低階武士）。身為左撇子的我問導演：「我是個左撇子，真的沒關係嗎？」導演這麼回答：「左撇子也沒關係啊！大哥想怎麼演，就怎麼演。」被導演這番話逗得十分開心，有點得意忘形的我又說：「導演，那我站著轉身時，可以學李小龍那樣嗎？就是斬殺時，喊一聲『阿砸』。」只見導演滿面笑容地回道：「沒問題唷！可以啊！大哥想怎麼演，就這麼演。」

大映京都片場的造景裡頭，有一尊我小時候就看過的巨型大魔神像，我和同片演員世良公則（1955-，日本男演員、搖滾歌手。代表作品有《W 的悲劇》、《雪之斷章－情熱》等），有一場用長鏡頭拍攝我們在大魔神像旁對峙的戲，我和世良反覆走位繞圈，只見導演高喊：「好了嗎？好了吧！要用長鏡頭，同步收音哦！好，正式來唷！」隨即開始拍攝。就在我和世良一邊計算距離，一邊彼此互瞪時，導演喊了一聲：「這邊拔刀！」。

我和世良拔刀互抵時，只見世良悄聲說了句：「導演剛才有說同步收音吧？」但因為導演沒喊卡，我們只好繼續轉圈，這次又

傳來導演用擴音器高喊：「好痛！」但還是沒聽到他喊卡，我們只好不安地繼續轉圈；過了一會兒，總算傳來導演喊卡的聲音，就在我們心想：「可能要重來一次吧！」，導演竟然說OK。

後來我們問五社導演這件事，只見他笑著對我們說：「我興奮過頭，連同步收音一事都忘了。」還有他之所以喊了一聲「好痛」，是因為「怕我們演得太專注，會撞到大魔神」的緣故，五社導演可說是最淘氣的導演。

還有一場我和夏木麻里（1952-，日本女演員、歌手。代表作品有《鬼龍院花子的生涯》、《里見八犬傳》等）的情慾戲，也讓我印象深刻。五社導演先示範一下情慾戲怎麼演，講解給我聽：「大哥啊，看清楚唷！首先大哥你啊，要褪去麻里的和服，像這樣露出她的大腿。然後啊，從這裡開始很重要喔！像這樣不斷撫摸麻里的大腿，然後緩緩地含住麻里的腳拇指，然後越來越快，可以吧？就是這樣的感覺哩！」導演親自示範。那時夏木小姐似乎一臉困惑、又有點害羞，真的很尷尬。

《十手舞》成了大映京都片場的最後一部作品，我還撿了一塊

大魔神的破片,當作我的電影護身符。

　　後來,大映京都片場的遺跡蓋起了大廈,但「大映街」這條路還在就是了。現在我每次去京都拍片時,都會去這條街走走。然後,腦子裡就會浮現戴著棒球帽,脖子上纏著毛巾,騎著淑女車的五社導演對我說:「大哥,今天天氣不錯呢!」他那逐漸遠去的身影。

　　五社導演在的拍片現場總是充滿活力與歡樂,所以就算我的戲份已經拍完了,還是想留在現場。有一次,因為《十手舞》的戲份全部拍攝完畢,我有點無聊地待在片場觀摩其他人的演出時,五社導演突然對我說:「去戲服組那裡借套戲服,來演個派報員,也要找一頂適合的假髮唷!」他幫我加戲,還說:「你就來幫忙演個大喊號外、號外,四處發送傳單的角色吧!」。

《吉原炎上》與《226》

　　後來,我又拍了五社導演於東映京都片場拍攝的電影《吉

原炎上》(1987年)，本來沒有我這個角色，是導演特地幫我加的。
「東映說啊，不需要請竹中來演，所以是我主動幫大哥加戲喔！你
就自由發揮吧！對了，要拉小提琴喔！你是演個演歌歌星唷！演歌
歌星的角色。」

　　因為我沒拉過小提琴，所以很焦慮地問導演：「導演，我得先
練一下才行吧？」沒想到導演微笑地回應：「沒關係啦！沒關係啦！
不用練習也行唷！」結果我什麼也沒練，就直接拍了……

　　接著又拍了《226》(1989年)。《226》是以發生於一九三六年二
月二十六日，年輕軍官們造反的「二・二六事件」為題材的電影。

　　五社導演邀我飾演「磯部淺一」這角色，因為飾演的是年輕
軍官，所以一群男演員全理了平頭，拍片現場氣氛也顯得異常團
結、高昂。

　　令我感動的是，能與萩原健一(1950-，男演員、歌手。代表作品有
《約束》、《影武者》等)先生合作。小健耶！小健！記得那是劇組在琵琶
湖搭景拍攝的第一天。聽到從遠處傳來，坐在布景一隅，眺望琵
琶湖的小健先生喊了一聲：「竹中先生～」。

　　我一回頭，瞧見小跑步朝我跑來的人，不就是小健嗎？我在心中大叫。「哇！小健跑向我耶！」只見萩原先生突然對我說：「我有看到喔！『ARTNATURE』的廣告。」當時，我拍了一支「ADERANS」的廣告，我趕緊說：「萩原先生，不是的，是『ADERANS』(愛德蘭絲，日本知名頭髮護理專用品公司)。」

　　萩原先生說：「是ARTNATURE吧？」我馬上反駁：「不是，是ADERANS。」、「ARTNATURE吧？」、「不是，我拍的，絕對不會弄錯，是ADERANS。」、「不是啦！是ARTNATURE啦！」這是我和萩原先生的初次對話。

　　還發生過這樣的事。劇組要用長鏡頭，拍一場年輕軍官們在雪中行進的戲，我們排練了好幾次，保麗龍製造出來的雪景感覺很逼真。這時，從擺置攝影機的起重機上，傳來導演高喊「正式來！」的聲音。

　　當年輕軍官在只聽得到鞋子敲地聲的雪中行進時，突然傳來「噗、噗、噗」的聲音，大夥肯定心想：「怎麼回事？什麼怪聲啊？」。

　　接著傳來導演喊「Cu～～～～～t！」的聲音，「噗、噗、噗」的怪聲果然是五社導演發出來的，「保麗龍做的雪跑進我的嘴巴了。抱歉，不好意思啦！噗、噗、噗！」他還這麼道歉，而且是打開擴音器這麼說⟨笑⟩。

五社英雄導演的善意謊言

　　聽說五社導演拍攝《226》時，發現自己罹患癌症，我們卻不曉得這件事。記得演員和工作人員在《226》的客廳布景聚餐時，大家都很會喝，但那時的我不喝酒，只見導演一邊對我說：「大哥啊！你不喝嗎？今天要給他不醉不歸啦！可以吧？一定要喝掛才行啦！」一邊替演員們倒酒。五社導演那句「喝到掛」還真令人無法招架，但導演自己並沒喝。

　　那是從昭和變成平成時的事，後來五社導演住院，出院後的重返影壇之作是《陽炎》⟨1991年⟩，以昭和初期的熊本為舞臺，描

述女發牌師行俠仗義的故事。

我在拍片現場見到久違的導演，那時的他十分瘦弱，但直到最後他還是沒有告訴我們事實。他對我們扯了個大謊：「我的喉嚨裡鯁了一根很特殊的魚刺，日本的醫師沒辦法取出來，所以我得去澳洲就醫。」演員們都相信他說的話。

我看到導演變得那麼瘦弱，著實嚇一跳，還對他說：「導演，你變苗條了。看起來比較年輕耶！」完全無法想像五社導演竟然就此撒手人寰。

某天，《陽炎》的拍攝很早便結束，導演對我說：「大哥，這大概是我的最後一部了。來我家一下吧！」。

於是，我去了五社導演在京都的家。沒想到導演突然在我面前脫去上衣，害我一時不知所措，緊張不已。五社導演對我說：「我快死了。想讓大哥看一下我背上的刺青。」讓我看看他背上刺的「源義經的鬼退治」刺青。

《女殺油地獄》(1992年)成了五社導演的遺作，可惜那時的他已經病重到無法配合拍片行程，也無法親臨片場。我的耳畔依舊

殘留著他那高喊「正式來～預備、預備、預備～」的聲音。

被丟棄的腳本

有位導演大大改變了我的命運，那就是石井隆先生。《天使的五臟六腑 紅色暈眩》(1988年) 是我和石井導演初次合作的電影，我還以這部作品榮獲「龜有情色電影展」的最佳男主角獎，我想應該沒有人曉得這件事吧(笑)。

事情始於我還在青年座時，隨手撿起一本被丟在辦公室垃圾桶裡的腳本，片名《赤裸之夜》。我心想：「哇！這片名不錯耶！」隨手翻了一下，上頭寫著：「導演‧編劇／石井隆」。

「這片子是要找誰演啊？」

「竹中你啊！」

「為什麼丟進垃圾桶？」

「你應該不會演情色電影吧？」

「等等!開什麼玩笑啊!我當然想演啊!」

「可是我已經幫你推掉了。」

「趕快聯絡對方,快啊!」

我從國中就拜讀石井隆的漫畫作品,應該說是「看過」比較正確吧。那時,我家就在橫濱金澤區的富岡町,時常在海邊的廢棄船上撿到色情書籍。我一頁一頁地翻著這些被日曬雨淋、破破爛爛的書,因而認識到石井隆的漫畫。

他的畫風十分情色、猥褻,讓我的內心備受衝擊。那時,他的作品在一本叫做《漫畫情色TOPIA》的雜誌連載,那是我初次邂逅石井隆的漫畫。

我從大學時代就看過日活電影「天使的五臟六腑」系列作,沒想到居然是在青年座的辦公室垃圾桶裡遇見石井導演的腳本。丟在廢棄船上的漫畫,還有被丟進辦公室垃圾桶的腳本,被丟棄的石井隆(1946-,日本導演、漫畫家、編劇。代表作品有《花與蛇》、《死也無所謂》等)讓我有著深深的親切感。

《赤裸之夜 不惜奪愛》(2010年)，我和石井隆導演在拍片現場。

正因為是人，才會被誤解

沒想到自己竟然能和石井隆導演合作，當年那個一頭旁分捲髮的國中生的我實在無法想像。而且《赤裸之夜》不但改名為《天使的五臟六腑 紅色暈眩》，還成了「日活成人電影」的最後一部作品。

我飾演被裁員，還被妻子拋棄的村木哲郎一角。桂木麻也子（1966-，日本女演員。代表作品有《惡魔之毒怪物》、《混蛋2！想要變得幸福》等）則是飾演遭病患施暴，還被情人背叛的護士名美。

為什麼石井隆導演會找我演呢？他說：「雖然你活在搞笑世界，卻給人一種強顏歡笑的感覺。」

那時的我始終不太習慣電視圈的氛圍，攝影棚的氣氛充滿活力，大家總是愉快談笑，畢竟是「綜藝節目」，理當如此；但我總覺得自己只是勉強配合，強顏歡笑，所以覺得很痛苦，所以石井導演那番話說進我的心坎裡。

初次和石井導演碰面時，真的嚇了一跳。因為他和漫畫裡面

的村木，長得一模一樣。

導演說，雖然製作人建議了幾個人選，但他都覺得不太合適，主動提議由我來演出這角色，「蛤？為什麼要找竹中來演？不行啦！那傢伙不會乖乖聽導演的指示啦！」結果周遭人們好像很反對的樣子。

加上經紀公司幫我推掉，石井先生只好放棄。後來因為我強烈表明想演出的意願，於是他毅然決定：「就找竹中來演吧！」。

話說，我怎麼會給人那種不會乖乖聽話的印象啊（笑）！明明我總是照著導演的指示表演啊！怎麼會這樣呢……（笑）。總之，正因為是人，才會被誤解吧！

導演與演員的關係

《天使的五臟六腑 紅色暈眩》只拍了一個禮拜，因為預算不多，所以成人電影大多一個禮拜就拍完了。

拍攝現場的環境真的很糟糕，因為沒有可以睡覺的地方，所以我只好在車上補眠。但現場的氣氛十分熱血高昂，感覺大家都全力配合導演的指示；正因為有著這樣的心情，所以不管是多麼嚴苛的拍片環境，大夥還是緊緊追隨著導演。

導演沒睡，工作人員也不敢睡；好比石井導演向大家說明這場戲要怎麼拍時，我冷不防瞄了一下周遭，發現有好幾位工作人員翻白眼的站著，真的很好笑，非常好笑。

石井導演常常會蹲在攝影機旁，專注地盯著現場，那模樣真的好酷。看到導演那認真專注的表情，就會努力讓自己變成他想拍攝的影像。

我想導演與演員的關係，就是腦子裡會不會有「值得為這個人付出」的念頭吧！導演的眼神，勝過拍片技巧。對我而言，電影就是這麼一回事。

我們在廢棄空屋拍攝我強暴名美的那場戲時，我將腦中突然浮現的想法告訴導演。我提議拍攝那話兒突然插入女方體內的那場戲，我想大喊一聲：「我不想勃起！」。於是正式開拍時，我

大喊。

「不想勃起！」

我想，這句話緊緊牽繫著石井導演與我。

來到拍攝的最後一天，我和名美達成共識，也培養出默契，終於要拍攝情慾戲了。一直不斷地用長鏡頭，繞著我們拍攝，也排演了好幾次；就在這時，鈴木則文(1933-2014，導演、編劇。代表作品有「卡車野郎系列」、「緋牡丹博徒系列」等)導演突然現身，不顧石井導演在場，大喊：「情慾戲才不是這樣啦！」隨即開始指導我們應該怎麼演。

拍攝我高中時看的電影《色情將軍與二十一位愛妾》(1972年)的鈴木導演突然現身片場，著實讓我驚訝萬分。

石井導演只是默默地，不太好意思地看著鈴木導演。

基本上，成人電影都是採事後配音的作法，也就是演員邊看拍攝完成的影片，邊在日活的錄音室配音。

拍攝情慾戲時，大多是助導碰觸女演員的身體，然後女演員配合動作，發出「啊啊……」的嬌喘，但對這聲音始終不太滿意的

石井導演，忍不住對我說：「竹中先生，請你們再演一遍。」

　　我嚇一跳地問：「蛤？要在錄音室鋪床嗎？」導演回應：「不用鋪床，你站在麥克風前，再演一遍。」於是，助導等人往後站，眼前播放著我和桂麻也子演的那場情慾戲。我和桂木站在麥克風前面，演到吻戲時，桂木女士的頭轉向我，我吸吮她的唇……真不曉得助導他們是怎麼看著我們啊……。

石井隆與相米慎二

　　聽說是相米慎二（1948-2001，日本導演、編劇。代表作品有《水手服與機關槍》、《颱風俱樂部》等）導演建議石井先生拍攝這部作品，相米導演的《賓館》（1985年）腳本就是出自石井先生之手。我想他們兩人相知相惜的心意，比我想像得還要深吧！所以相米導演才會幾乎每天都來片場。他總是腳踩木屐，甚至帶著竹刀。沒啦～沒帶竹刀啦（笑）！

　　我在石井劇組的拍片現場，初次見到相米導演。相米導演總是站得遠遠的，直盯著拍攝現場，遠遠地守護著石井導演，大夥都有此感覺。相米導演絕對不會走過來，有時感覺石井導演高喊「Cut」時，不是出於自己的意思，而是因為意識到站在遠處的相米先生。

　　後來，我和相米導演曾合作過好幾支廣告。他總是讓演員重演好幾遍，而且遲遲不說OK，也不會走近演員。偶爾他會踩著木屐走過來，問一句：「不能再更好嗎？」卻不給任何具體指示。

　　我只能回應：「喔、我知道了。那我再試一次看看。」再演一遍。只見又傳來木屐聲，又問：「不能再更好一點嗎？」。

　　他從來不說要怎麼做、該怎麼做，搞得演員有些不知如何是好，而且相米導演從來不會滿意地說句「OK」，只會說：「嗯，就是這樣吧！」雖然我只和他合作過廣告，不是很清楚；但要說相米導演是用那張「臉」導戲，一點也不為過。

　　二○○一年一月，我與岩松了（1952-，日本導演、編劇、劇作家、演員。代表作品有《轉轉》、《天地人》等）先生製作的舞臺劇「竹中直人之

會」第八次公演《有隱情的女人》，我有幸與小泉今日子（1966-，日本女演員、歌手。代表作品有《東京奏鳴曲》、《子貓物語》等）小姐、岸田今日子（1930-2006，日本女演員、童話作家。代表作品有《秋刀魚之味》、《砂之女》等）女士合作。託那次公演之賜，我去了一趟九州、福岡，相米先生還特地來觀賞。公演結束後，我和相米先生、岩松先生、小泉今日子小姐，一起在福岡的雞翅店開懷暢飲。相米先生對我說：「竹中，我要拍一部我的自傳。」

「咦？活著的時候拍自傳？」

「嗯，我已經想好片名了，《寄居蟹》。」

「是喔，那我來演相米先生，可以吧？」

「嗯，你來演吧！」

「那導演呢？我想執導。」

於是，相米先生說：「編劇就交給岩松吧！」我們曾談過如此夢幻的事。

那年的九月，相米先生就像捲入9‧11恐怖攻擊般驟然離世，得年五十三歲。守靈夜那一晚，我去瞻仰他的遺容時，撫著導演

的臉頰，心想：「鼻子怎麼生得那麼挺呢？」好想實現《寄居蟹》這個美夢喔！但是我的歲數已經超過相米先生的年紀了。

《赤裸之夜》復活

《天使的五臟六腑 紅色暈眩》的原先片名是《赤裸之夜》。因為我非常喜歡這個片名，所以向石井導演建議了好幾次：「用『赤裸之夜』這片名再拍一次吧！」。

我的願望終於實現，《赤裸之夜》(1993 年)的企劃開始進行。我再次飾演木村這角色，木村是個無法適應職場的中年男子，只好幹起什麼事都可以幫忙處理的工作。某天，余貴美子(1956-，日本女演員、童話作家。代表作品有《親愛的醫生》、《送行者》等)飾演的名美委託木村：「我要你當導遊，帶我去東京最流行的景點逛逛。」故事就此開始。

《赤裸之夜》約莫拍了二十天，一起演出的演員除了余貴美子

之外，還有根津甚八（1947-，日本男演員、編劇。代表作品有《影武者》、《亂》等）、椎名桔平（1964-，日本男演員、電影製作人。代表作品有《不夜城》、《輪迴》等）等，都是一時之選。演出石井先生的這部作品所要耗費的精力可不是一般的多，日夜趕拍是很正常的事（笑）。

印象最深刻的是余貴美子跟著車子一起墜海，我要搭救的一場戲。因為要在水裡拍攝，所以我和余貴美子一起去了好幾天游泳池，還請游泳教練指導。我們倆還被誇獎「很有潛水天分」，想說實際在海中拍攝時，感覺應該也很不錯吧！沒想到那一年的夏天是冷夏，非常冷。我們去伊豆的外景地一看，海水非常髒，還漂浮著菸蒂與貓腐屍。

雖然石井導演希望拍這場戲時能下雨，但那時不是梅雨季，而且拍攝當天的天氣非常好，一點都沒有下雨跡象，但劇組也沒有租灑水機的預算就是了。

石井導演非常喜歡雨天，喜歡到天氣好，他還會鬧彆扭，嘟嚷著：「我不拍了。」不然就是窩在車上不肯出來，我和攝影師佐佐木原保志先生只好拚命勸說，敲了好幾次車門，不斷喊著：「石井

先生，出來啦！石井先生！」他卻完全沒有出來的念頭，簡直就像天照大御神，請都請不動。

　　後來導演的願望總算成真，天色開始變得陰沈，一副就快下雨的樣子，宛如神蹟。窩在車子裡的石井先生露出開心表情，總算肯出來。

石井隆導演的魅力

　　我覺得演出石井導演作品的女演員都很辛苦，「非要把演員逼到這種程度嗎？！」就是這種感覺囉！因為實在太辛苦，據說還有人待片子拍完後，不禁脫口而出「想殺了」石井導演。我倒是從沒這麼想就是了。

　　好比余貴美子在拍攝《赤裸之夜》途中，就不想回應導演的指示；導演對她說：「這裡我想這樣表現，余小姐⋯⋯余小姐？」導演又喊了一次：「余小姐⋯⋯」只見余貴美子始終沒回應，連我

也忍不住說：「喂！好歹也回應一下啊！」（笑）。

大竹忍（1957-，日本女演員、歌手。代表作品有《事件》、《鐵道員》等）女士也是，她在現場總是抱怨：「到底要排演到何時啊？」（笑）。還會走過來對我說：「你是男主角，好歹也說幾句啊！」真是個大砲型女演員。

但不可思議的是，大家雖然抱怨連連，卻還是繼續參與演出石井導演的作品。果然石井先生不僅具有身為導演的魅力，或許也是因為他能激發女演員的母性本能吧！雖然他拍的電影都很恐怖，但他在現場卻是個充滿魅力的導演，就連身為男子漢的我也有想抱住他的衝動。

「請拍一部只有男人的電影！」

拍攝《赤裸之夜》時，每當拍攝只有男演員上場的硬漢戲時，便覺得石井導演的導戲風格真的好酷。

好比《赤裸之夜》中，我和椎名桔平對坐，持槍對峙的那場戲；在新宿繁華街道上，我坐著開槍的一場戲，還有根津甚八的那股男性魅力……我想見識一下石井導演的硬漢風格，也想見識沒有名美登場，只有男性角色的石井導演的暴力美學。

拜此直覺之賜，《GONIN》(1995年)於焉誕生。

我在外景拍攝地，也就是新宿「YODOBASHI CAMERA」附近的一間喫茶店，很熱切地向石井導演提議：「石井導演，來拍一部暴力美學電影吧！沒有女性，全都是男人的電影。」攝影師佐佐木原先生也附和：「那就五個男人，如何？片名就叫『5人』。」我們越聊越嗨。於是，感覺所有工作人員又為了製作一部電影而全力以赴。網羅佐藤浩市(1960-，日本男演員、大學客座教授。代表作品有《敦煌》、《64》等)、本木雅弘(1965-，日本男演員。代表作品有《送行者》、《日本最長的一日》等)、根津甚八、椎名桔平等知名男星，《GONIN》的拍片企劃開始進行。

石井先生將寫好的腳本遞給我，對我說：「竹中先生，你選個角色吧！要不要擔綱主角呢？請挑你喜歡的角色來演吧！」我回

道：「不用、不用，我不適合擔綱主角，我演這個被裁員、還殺了全家的上班族好了。」

我還向導演建議最好用特殊妝法，改變一下我的體型，因為我不是勞勃迪尼洛（Robert De Niro，1943-，男演員、電影導演。代表作品有《紐約 紐約》、《越戰獵鹿人》等），沒辦法突然增肥（笑）。於是，利用特殊化妝幫我做出凸肚，還用海綿做出臉頰比較豐腴的感覺。

後來我看了電影，發現有時候還看得到填充用的海綿，心想：「哎呀、露餡了……」還很嫉妒其他演員在戲裡的造型真是酷斃了（笑）。

「反正我也只能這樣了……」的消極想法

我四十七歲時才開始喝酒，起因是因為我著手進行的兩部電影企劃突然喊停，一方面也是因為有段時間，我常和石井導演碰面，所以常聚在一起喝酒。我是那種馬上就會覺得很沮喪、沒

什麼自信的人，感覺石井導演也是。

　　石井導演也是那種動不動就覺得「反正我也只能這樣了……」，想法較為消極的人，真的馬上就失了信心呢（笑）！而且常將「看來我已經不行了。」這句話掛在嘴邊。

　　所以我們像是互舔傷口似的經常碰面，「已經沒有可以讓我們拍電影的地方了……」新宿的「BURA」這間店裡，坐著兩個失意的男人。

　　但發完牢騷後，石井導演一定會補上一句：

　　「算了。」

　　這句「算了」也常出現在電影裡的台詞，看來石井導演很喜歡這句話呢！

　　所以推出《GONIN》的二十年後，又拍了《GONIN SAGA》（中文名《血光光五人幫傳說》），我真的很開心。而且首映是在新宿歌舞伎町新建的、屋頂上有隻哥吉拉的TOHO新宿電影院的最大影廳。平常我絕對不會去這麼大的戲院，總覺得會被龐然氣勢壓垮（笑）。

首映當天，以石井導演為首，主演的東出昌大（1988-，日本男演員。代表作品有《寄生獸》、《聖之青春》等）、桐谷健太（1980-，日本男演員、歌手。代表作品有《GROW愚郎》、《BECK》等）、土屋安娜（1984-，日本女演員、模特兒、歌手。代表作品有《下妻物語》、《被討厭的松子的一生》等）、柄本佑、安藤政信（1975-，日本男演員。代表作品有《大逃殺》、《46億年之戀》等），還有我，一行人登台向觀眾致謝。大家看到眼前超大的螢幕都很興奮。「竟然能用這麼大的螢幕看《GONIN SAGA》！」、「大家一定要約個時間，一起來看！」只見角川電影的工作人員走向我們，靜靜地說：

「不好意思，只有首映才在這一廳上映，之後會移至小廳。」

興奮不已的我們頓時安靜下來，嘆氣地說：「算了！」。

周防正行導演的誤會

周防正行（1956-，日本導演、編劇。代表作品有《談談情跳跳舞》、《五個

相撲少年》等）導演與我是因為改編自蛭子能收（1947-，漫畫家、演員、導演）先生的漫畫，《上班族教室 係長很快樂啊！》(1986年)這齣連續劇而結識的。那時TBS電視台有個邀請年輕電影導演拍攝電視連續劇的企劃，周防導演便是其中一位。

聽說周防導演是因為松竹的佐生哲雄製作人提議：「找竹中先生來演，如何？」

那時，周防導演還以「那個人不是不太聽導演的指示嗎？」為由，強烈反對的樣子，這是我後來聽導演說的。「才沒這回事呢！你就找他合作一次看看嘛！」在製作人熱情遊說下，周防導演只好找我來拍；但他告訴我：「進入拍攝現場後，這誤會馬上解開」。

記得拍攝某一場戲時，周防先生曾說：「我每次看竹中先生演戲都會笑，我還是出去好了。等喊Cut後，再回來看螢幕Check。」

讓我深深瞭解小津安二郎導演世界的人，也是周防導演。

之後，我成了周防作品的固定班底，而且角色名字幾乎都是青木富夫，這是周防導演對於小津作品的一種致敬。童星時期的

青木富夫（1923-2004，日本男演員，代表作品有《突貫僧夫》等）先生曾好幾次演出小津的作品。

我又接連演出《時尚舞蹈》（1989年）、《五個相撲少年》（1992年）、《談談情跳跳舞》等。

《時尚舞蹈》是周防導演的第二齣劇場電影版作品，以寺院為舞臺，描述修行僧侶的故事。一九八四年的成人電影《變態家族 大哥的新娘》是周防導演的處女作，所以《時尚舞蹈》算是導演一般電影的第一部。周防導演曾笑說：「我的處女作《變態家族 大哥的新娘》，這片名還真是教人瞠目啊！」。

《時尚舞蹈》的片場氣氛真的很愉快，因為大夥都頂著大光頭！而且出外景時，因為睡的是旅館的大通舖，感覺就像畢業旅行，還玩起捲棉被、打枕頭戰，鬧得不亦樂乎。

不過，拍攝時也有不少無聊事就是了。一旦待機時間很長，大家就會猜拳，輸的人要走到負責現場調度的工作人員身邊，摟著他的腰，撒嬌地問：「唉唷！在等什麼啊？」晚上在寺院拍戲時，還會利用待機時間玩起試膽遊戲呢！總之，我們彷彿回到高中時

代；還因為太過吵鬧，常常遭助理導播怒斥：「你們很吵耶！」助理導播就像老師（笑）。

不過他不會對我發火，只會對年輕演員動怒，搞得大家都斜睨著我，猛發牢騷：「好過分喔！太過分了！」（笑）還真是一段遙遠回憶。

「竹中直人演得一點也不誇張」

那陣子，我和周防導演常常一起看電影。因為我們都不喝酒，所以都是在新宿一間老牌喫茶店「DUG」碰頭，邊喝咖啡，邊感嘆：「這裡還是和以前一樣，都沒變呢！」、「但新宿一帶還真是變了不少啊！」、「就是啊！」、「不過那一帶還是和以前一樣囉！」，再前往電影院。看完電影後，我們又回到「DUG」邊啜飲咖啡，邊討論剛才看的電影，每次都是這樣。

感覺周防導演是個以非常客觀的態度在看電影的人，而且總是以導演的觀點分析電影，所以和他聊天像是上了一堂電影課，

不過他說的話很容易理解就是了。舉凡拍攝角度、後製、走位、演員的演出等，我們聊了很多拍戲時的細節。

　　周防導演和石井導演一樣，也是動不動就脫口而出：「反正我也只能這樣了……」這種喪氣話。《五個相撲少年》上映時也是，他很沮喪地說上映的戲院沒幾家。

　　「反正我的電影就只能這樣吧……」周防導演發牢騷。那時，我心想：「什麼嘛……原來周防先生也和我一樣啊！」還有點開心。他絕對不是那種一帆風順的人，總覺得有著時不我予的感覺。

　　所以當《五個相撲少年》奪得日本電影金像獎最佳影片時，周防導演真的很高興。他還對我說：「竹中先生，日本電影界總算認同喜劇了。」

　　《五個相撲少年》的拍片現場也是充滿歡笑。但不同於《時尚舞蹈》的光頭團體，這次說的是綁兜襠布的男人故事，而且是在盛夏之日拍攝，所以我們這些只綁了一塊布的男人們看起來格外嬌媚(笑)。

　　相撲真的是一項搞得全身痠痛的技藝。「為了呈現逼真的相

撲場面，我希望你們來真的。」周防導演這麼說，大家便真的卯起來用身體碰撞，痛死了。而且本來想說土俵應該軟軟的，沒想到硬得要死；一旦被拋摔，包準痛到腦子裡嗡嗡作響。

《五個相撲少年》的拍攝現場令我難忘，我演的角色是個一緊張就會拉肚子，還會做些無厘頭舉動的傢伙。其實我念大學時，每次約喜歡的女孩子約會，都會緊張到拉肚子，所以時常忍著便意，和心儀的女孩子喝東西。

周防導演在學生時代，好像也和我做過同樣的事。或許是因為這樣，我每次即興發揮他要的感覺時，他就會笑個不停；但我也會有點不安，擔心地問他：「我會不會演得太誇張啊？」

「竹中直人演得一點都不誇張。」

周防先生回應。

周防導演的一句話

我參與演出《談談情跳跳舞》這部電影之前，為了演出岡本喜

111

電影《窈窕舞妓》(2014年),我再次與渡邊惠里女士合作。

八導演的《EAST MEETS WEST》(1995年)，飛去新墨西哥州的聖塔非，出了兩個月的外景，所以是中途才加入《談談情跳跳舞》的拍攝工作。回到日本後，令我驚訝的是短短兩個月，同片演員都成了舞林高手。

我很仰慕世界知名舞者唐尼·伯恩斯(Donnie Burns，1959-蘇格蘭舞者)，擅長拉丁舞，他和舞伴蓋納·費爾維瑟(Gaynor Fairweather)連續16次奪得世界職業拉丁舞比賽冠軍，但當我聽到自己要飾演像他一樣那麼會跳舞的角色，頓時目瞪口呆，怎麼可能啊～況且一個禮拜後就要拍攝舞蹈戲，我怎麼可能記得住舞步，況且我還在聖塔非足足兩個月，一想到就很焦慮(笑)。

倍感壓力的我，第一天就是拍攝和役所廣司(1956-，男演員。代表作品有《失樂園》、《蒲公英》等)的對手戲。我在心裡喃喃著：「我竟然和那個役所廣司一起演戲……」果然嗨到不行，吃了好幾次NG。

不同於現在的數位攝影，膠卷非常貴，所以我的心理壓力頗大，越告訴自己不能NG，結果就是NG連連。

於是，周防導演對我說：

「我們有為竹中先生準備膠卷。」導演這句話讓我好感動，多麼窩心的一句話啊！周防導演卻說：「我有說過這種話嗎？」完全不記得當年有這回事（笑），但我永遠不會忘記這句話。

現在採數位攝影，所以再也不用擔心這種事了。無論NG多少次都沒關係。

總之，《談談情跳跳舞》的拍攝過程真的很辛苦，大家練了兩個月的舞，我這兩個月卻是在聖塔非拍岡本導演的電影，根本追不上大家的進度。眼看拍攝日子一天天迫近，我只能抱著必死的決心，不管怎麼樣都得讓自己變成唐尼·伯恩斯才行。

回想當時的我就像個準備聯考的國中生，每天去舞蹈教室報到，邊被搭檔演出的渡邊惠里（1955-,日本女演員、導演、編劇、作詞家。代表作品有《談談情跳跳舞》、《忠臣藏外傳：四谷怪談》等）女士臭罵：「拜託你！好好記住舞步啦！」邊咬牙練習，這些已經是好遙遠的回憶了。

周防導演不再駝背的理由

　　《談談情跳跳舞》拍完後不久，我和周防導演一起去觀賞女主角草刈民代(1965-,原為芭蕾舞者,女演員。代表作品有《談談情跳跳舞》、《臨終信託》等)小姐的芭蕾公演，公演結束後，我們還一起吃飯。那時，我就覺得：「不會吧？這兩個人戀愛進形式喔！」雖然在《談談情跳跳舞》的拍攝現場感覺不出來，但我確定他們兩人在拍拖。

　　我突然有此直覺，因為片子拍完了，絕對錯不了。因為片子殺青了，所以兩人一下子走得更近……。

　　我隨口告訴口風很緊的伙伴們這件事，竟然沒有人察覺，頓時讓我有種握有別人秘密的驕傲感。

　　周防導演以前總是嘟嚷著：「我交不到女朋友、我交不到女朋友……」、「該不會我這輩子都是個王老五吧！」(笑)。

　　我女兒第一次收到的禮物就是周防導演送的。他送了一條項鍊作為我女兒的周歲賀禮，還在卡片上寫著：「KANA一定會談

一場美好的戀愛，一定要記得第一個送禮物給妳的人是我喔！」
如此令人感動萬分的祝福話語。

　　萬萬沒想到這樣的周防導演竟然能和一流的芭蕾舞者草刈
小姐共結連理，因為周防導演真的是個很沒自信的男人啊！總是
駝背，但和草刈小姐結婚後，卻突然不再駝背了。還真是令人無法
理解啊（笑）！其實我很喜歡那個像「哆啦A夢」裡的伸太一樣，總
是駝著背的周防導演。

　　但後來我發現周防先生只有和草刈小姐在一起時，才會挺直
背脊。某天，周防先生獨自來觀賞我的舞臺劇演出，後來我們一
起在下北澤一帶散步。我冷不防瞧了眼走在一旁的周防先生，發
現他還是像以前一樣駝背，我好開心。

前往聖塔非拍攝《EAST MEETS WEST》

　　拍攝《談談情跳跳舞》之前，我前往新墨西哥州的聖塔非，拍

攝岡本喜八導演的《EAST MEETS WEST》。沒想到我竟然能
跟著岡田導演的劇組，一起前往我就讀多摩美術大學時，最喜歡
的一位畫家喬治亞‧歐姬芙（Georgia O'Keeffe，1887-1986，20世紀最
偉大的藝術家之一，她的作品已經成為1920年代美國藝術代表）晚年定居的
城市。

　　喜八導演指揮下的片場總是有條不紊地順暢進行著，不會有
什麼無謂的突發狀況。沒想到我從小觀看他拍的電影，現在卻能
身處由他指揮的片場，而且喜八導演還稱呼我「竹中先生」，真是
作夢也沒想過的事。

　　只要喜八導演的作品一上映，我都會觀賞，像是《獨立愚連
隊》、《獨立愚連隊西進》（1960年）等，尤其是《日本最長的一日》讓
我格外印象深刻。三船敏郎（1920-1997，世界知名的日本男演員，2016年
榮獲好萊塢星光大道追頒名人之星。代表作品有《宮本武藏》、《椿十三郎》等）、
黑澤年男、加山雄三、中丸忠雄（1933-2009，日本男演員。代表作品有《日
本的最長一日》、《獨立愚連隊》等）、高橋悅史……每一位明星的演技至
今依舊烙印在我眼底。

翻開家父買給我的電影本事，有好幾張導演在片場執導時的照片。喜八導演一身黑衣，頭戴黑帽、黑色墨鏡、瘦削的臉頰，看在孩子眼裡，就是一位感覺很恐怖的導演，但實際會面後，完全顛覆這樣的印象。

對我來說，一提到東寶，腦中浮現的不是黑澤明導演，而是岡本喜八導演。東寶時代有「鬼之黑澤，佛之喜八」的名言；三船敏郎先生也說，演出黑澤導演的作品，和演出喜八導演的作品時，感覺完全不一樣。

雖然導演不同，感覺當然不一樣，但要是大家能夠觀賞不是黑澤×三船，而是喜八×三船的《血與砂》（1965年）、《侍》（1965年）、《赤毛》（1969年）、《座頭市與用心棒》（1970年）等電影的話，我會非常開心。

因為《EAST MEETS WEST》是在國外拍攝，所以工作人員幾乎都是當地人。尤其令我難忘的是開拍第一天，導演不是喊：「正式來！預備Start！」而是必須喊：「Ready～Action！」但不知為何，導演卻喊成：「Lady～Haction！」（Haction是日文「打噴嚏」的意思）。

　　我嚇一跳，導演竟然不是喊「Action」，而是「Haction」……
讓我不禁湧現笑意，可是絕對不能笑出來，所以我只好拚命忍耐；
但我在演戲時，卻一直聽到「嗯～嗯」的怪聲，心想：「這是什麼聲
音啊？」；就在這時，怪聲變成笑聲，「對不起、不好意思」，只見導
演一臉難為情地向我們道歉。

　　原來導演察覺自己將「Action」說成「Haction」，拚命忍住笑
意而發出來的怪聲。而且岡本導演因為全口假牙的緣故，所以咬
字不是很清楚，有時候實在聽不懂他在說什麼。

　　但一想到能和「岡本喜八導演」合作，便完全不會在意這種
事，「我竟然能演出喜八導演的電影！哇喔！」著實讓我開心不已。

我主動邀約搭檔共進晚餐

　　我在《EAST MEETS WEST》飾演的為次郎，是一名為了緝
捕盜取幕府御佣金，也就是真田廣之飾演的武士，而追到聖塔非

的忍者。沒想到為次郎愛上當地的印第安女子，將追捕武士一事拋諸腦後，決定在聖塔非和心愛的人共度下半輩子。

　　導演為了找尋適合演出印第安女子的女演員，親赴當地進行過好幾次試鏡，但遲遲找不到適合人選，後來偶然在聖塔非市中心發現一位以帳蓬為家的女子，這才敲定人選。

　　「就是她了！」導演馬上決定由毫無演戲經驗的安潔莉克‧羅姆，擔綱這個角色。我抵達聖塔非的當日，導演便立刻介紹我們認識。我走進導演的房間，瞥見房裡站著一位留著長髮，眼神像南沙織（1954-，原本是日本偶像明星，另一半是日本知名攝影師篠山紀信）般銳利的女性斜睨著我。

　　導演對我說：「我們找了好久都找不到合適的女演員，後來選了這位沒有演戲經驗，以街頭為家的女孩。她沒有任何經驗，竹中，拜託你多擔待點了……」。導演這句「竹中，拜託你多擔待點了……」一直在我心底迴響。

　　因為美國政府明文規定週休二日，所以為了和她培養默契，我趁休假日約她一起吃晚餐。我問她：「Do you eat dinner？」於

是我們一起去市中心。

　因為安潔莉克想吃義大利料理，所以我們便去一家義大利料理餐廳。我問沒有穿鞋的她有鞋子嗎？她說自己一向赤腳，結果因為這緣故，我們被餐廳拒於門外。安潔莉克說了句「那就算了。」我們只好離開餐廳。

　難得她說想吃義大利料理，可見她真的很想吃，於是我提議：「去超市買雙鞋吧！」安潔莉克卻一再婉拒：「不用了。真的不用了。」我回道：「妳不是想吃義大利料理嗎？我們去買雙鞋吧！」。

　總算說服她買了一雙便宜的鞋子，然後我們走進餐廳，她點了蛤蜊義大利麵，吃得津津有味。雖然安潔莉克的眼神很銳利，卻露出開心的表情，或許導演就是被這股魅力吸引吧！

　回去路上，因為我不會說英文，兩人只能一路靜靜地走回下榻處，我還吹口哨，吹了〈當你向星星許願〉，化解尷尬氣氛，她也開心地唱了印第安傳統歌曲作為回禮。

　寬敞馬路上，大卡車呼嘯而過後，四周又回復靜寂。倏然抬頭，滿天繁星，還有一顆流星劃過天際⋯⋯其實沒這回事啦！

和岡本喜八導演永遠說再見

　　我和當地的外國工作人員也玩起模仿李小龍、《大法師》的惡靈聲音、《鬼店》的傑克尼柯遜（1937-美國男星、製作人、導演和編劇。代表作品有《飛越杜鵑窩》、《愛在心裡口難開》等）等絕活，總之我臨機應變地與大夥打成一片。

　　一起演出的真田廣之說得一口流利英文，總是和工作人員談笑風生，真叫人很懊惱啊（笑）！沒辦法，誰叫我有「老外恐懼症」。現在回想，居然能約安潔莉克去義大利餐廳吃飯，還真是不可思議。

　　原本以為很漫長的兩個月拍片期，轉眼便結束了。我的最後一個鏡頭拍完後，和導演相擁，彼此互道「辛苦了」。

　　於是，導演又發出「嗯～嗯～」的怪聲，「咦？他在忍笑嗎？」我這麼想時，沒想到原來是導演忍不住哭了。我用力抱住喜八導演，一起大哭。

　　喜八導演真的是最棒的導演，明明是青史留名的大導演，卻一點架子也沒有，一心一意地深愛著電影。我小學時看到的電影

本事上，導演那一身黑的身影就佇立在聖塔非的大地上，他那無比溫柔、溫暖的臉⋯⋯。

後來，岡本喜八導演的遺作《助太刀屋助六》(2002年) 也找我客串，只是演出開頭的一場戲而已。還記得那時喜八導演露出害羞又溫柔的表情，迎接著我。「導演，好久不見！」我們握手、擁抱。

「人生在世，就是要堅強地活下去」

我與新藤兼人(1912-2012，日本導演、編劇。代表作品有《愛妻物語》、《裸之島》等)導演的合作，也留下深刻印象。

我是在某一年的日本電影學院獎頒獎典禮上，初次和新藤導演碰面。那時新藤導演對我說：「竹中啊，我想找你演個沒什麼進取心的男人耶！」。

導演的這番話頓時讓我興奮不已，馬上回應：「沒什麼進取心的男人嗎？太棒了！請讓我演出這角色！」這是一部描述素有

「三文役者」(沒有演技可言的演員)之稱，殿山泰司(1915-1989，日本導演、編劇。代表作品有《人間》、《裸之島》等)先生一生的故事。

我和殿山先生是在森崎導演的作品《拍攝地》初次合作。因為他那在盛夏豔陽天下，「熱斃啦！啥都不想做啊！」這麼嚷嚷的聲音令我印象深刻，所以我向新藤導演提議：「我想模仿他這種口氣。」導演馬上說 OK。

新藤率領的劇組都是一些和他合作很久的伙伴，也都是上了年紀的人，所以通常是早上九點開拍，最晚也會於下午五點收工；因此，《三文役者》這部電影耗費了兩個月才拍攝完成。

當時去外地拍片也是滴酒不沾的我一收工後，只好逛逛當地；晚上沒事幹時，就看看從東京帶來的一大堆小說，還真是一段閒適奢侈的拍片時光。

有一次，我問新藤導演：「我今年四十四歲，導演在我這年紀時，是在拍什麼樣的電影呢？」導演聽到我這麼問，有點詫異地說：「嗯？幾年前啊……四十四年前嗎？」我更驚訝地說：「哇！是我的一倍耶！」。

新藤導演那時正在拍攝《裸之島》(1960年)的樣子，就是班尼西歐·岱·托羅（Benicio del Toro，1967-，出生於波多黎各San Germán的男演員與導演，2008年以《切·格瓦拉》獲得坎城影展最佳男主角獎）最喜歡的一部電影。

《三文役者》是在殿山先生的家鄉，也就是瀨戶內海的某座小島進行拍攝，那座島也是《裸之島》的舞臺。那時，參與拍攝的島民紛紛問候導演：「導演、導演，您好嗎？」還拿出簽名板，請導演寫句話。

於是，新藤導演寫了這麼一句話：

「人生在世，就是要堅強地活下去」。

不連戲也無所謂

新藤導演和岡本導演一樣，都是一次試拍之後，便正式拍攝。雖然只用兩台攝影機，採主鏡頭拉近的手法拍攝，卻順暢到

讓人不覺得是一位高齡八十八歲的導演在拍片。

　　大部分的導演都是喊：「Cut！OK！」，但新藤導演不是這麼說。

　　而是一邊喊：「Cut！很好。」右手還會擺個OK的手勢。不是喊「OK」，而是「很好」，真是叫人拍案啊！

　　正式拍攝時，演員有時也會突然笑場，這時新藤導演也會說：「Cut！很好。」、「唉呀、很好。」之類。聽到導演這麼說，總覺得不好意思要求：「我想再來一次。」而是想著：「這樣真的行嗎？」也就不好再多說什麼。

　　而且新藤導演完全不在意連不連戲的問題；譬如拍攝某個鏡頭，我是用右手拿著杯子，但下個鏡頭，卻變成用左手拿杯子，這樣不是很奇怪嗎？

　　新藤導演卻說：「沒關係啦！竹中先生。這鏡頭用左手拿杯子也沒關係啦！」儘管助導說：「可是這樣不連戲」，他也會說：「沒關係啦！管他連不連戲！」就這樣繼續拍攝。

　　總之，新藤先生會很明確地主張「不連戲也無所謂」。

就某種意思來說，還真是令人懷念的拍攝現場

工作人員都是和新藤導演合作很久的伙伴，所以大家都是上了年紀的老先生。

梳妝師工藤先生令我印象深刻啊！化老妝時，身上總是有一股酒味的他會湊近我的臉，仔細地在我臉上畫皺紋。只見他邊吐著氣：「呼、呼！」，拿著筆的手還會顫抖。他吐出來的氣帶著濃濃酒臭味，所以那時我只好用嘴巴呼吸（笑）。

攝影師三宅先生也讓我印象深刻。有一場拍攝我在淺草街道上散步的戲，新藤導演說：「三宅，這裡我想用手持拍。」三宅先生回了句：「嗯」，便扛起三五釐米攝影機，繞著我開始拍攝；拍攝時間比想像中來得長，我也覺得這段時間好漫長。

導演總算喊了一聲：「Cut！」的同時，三宅先生發出「啊啊～啊啊～」的呻吟聲，放下扛在肩上的攝影機。只見攝影助理們全跑過去，想扶著三宅先生，這舉動卻讓他不太高興地邊趕走他們，邊嚷著：「走開！走開！」。我看到這一幕，不由得笑了。三宅先生

還說：「別笑啦……」。

　　還有，我在演出某一場鏡頭需要一直對著我的戲時，突然聽到有人悄聲說：「不行……」。我當然會很在意地停下來，是吧？沒想到我一停下來，三宅先生生氣地說：「不行啦！怎麼可以停下來！」。

　　「可是你不是說不行嗎？」我心想。只好重整心緒，再次正式拍攝。沒想到我演到一半時，三宅先生比導演先悄聲說：「Cut……」，我心想：「咦？不會太早喊 Cut 嗎？」

　　只見新藤導演怒吼：「為什麼是你喊 Cut ?!喊 Cut 的是導演我！你只要默默地操縱鏡頭就行了！」（笑）。

　　只能說，新藤導演率領的劇組真的很特別。

　　我能和吉田日出子（1944-，日本女演員。代表作品有《社葬》、《三文役者》）女士一起演出這部作品，真的很高興。我還是個學生時，很喜歡去自由劇場看舞臺劇，吉田日出子可是自由劇場的當家女演員。

　　因為我出演《三文役者》那時還不會喝酒，所以無法這麼邀

約：「日出子女士，要不要一起去喝一杯啊？」所以趁中午休息時，我鼓起勇氣邀約：「日出子小姐，要不要一起吃午餐呢？」於是，我們去松竹大船片場附近一家小津導演常去的洋食屋。

那時吉田女士對我說的話，令我印象深刻。

「自己演不好，是因為導演不好，一起演出的搭檔不好；自己的演出很棒時，是因為搭檔演的好，導演導的好，所以責任完全不在我身上。」

「哇！這想法好特別喔！我也想這麼勉勵自己呢！因為我總是把責任往自己身上攬，總是覺得自己能力不夠，表現得不夠好。」我不由得向吉田女士吐苦水。無論自己的表現是好時壞，都不是自己的錯，而是別人的關係；就某種意思來說，這也是一種正面積極的思考方式。

《三文役者》成了松竹大船片場的最後一部電影。

對於演員來說，導演的關愛就是一切

我認為對於演員來說，導演的關愛就是一切。

人家常說：「塑造角色」，但經過這麼多年來的歷練，我認為這說法並非絕對。

所謂角色，是藉由觀看者如何捕捉這個角色而塑造出來的，所以依據每個人的人生價值觀，會有各種解讀。

所以演員不需要解釋這個角色，也不可能全盤理解、演出這個角色，畢竟連自己的事也無法理解，

我認為選角時，這角色便已經完成了百分之八十，因為是導演決定由這位演員演出這角色。

如果腳本夠好，演員就不需要演戲，但不可能有這種腳本囉！所以「讀完腳本後，再決定」我覺得這是一句很可恥的話。

那麼，我們要憑藉什麼來演戲呢？那就是創作這部作品的導演的眼神，還有參與演出這部作品的演員，以及工作人員的眼神。我在執導《無能之人》這部作品時，純粹感受到正因為喜歡，才會

想關愛，才會凝望對方，再來就是直覺了。

　　要是不被導演關愛的話，演員無法出現在螢幕上；正因為被導演關愛著，感受到他的眼神，演員才能無意識地表演著。

　　雖然黑澤明導演有「鬼之黑澤」的稱號，但加山先生曾告訴我這麼一件事。

　　當年他演出《椿十三郎》時，有一場與年輕侍衛密商的戲，光是打光就花了不少時間。那時，極度疲倦的加山先生頻頻打哈欠，一旁的田中邦衛先生趕緊提醒他：「加山，你慘了！這樣會惹惱黑澤導演耶！」加山先生回應：「可是還沒開始拍啊！我真的超想睡耶！饒了我吧！」

　　只見黑澤導演走向他，加山先生心想：「哇！慘了！我會被揍！」沒想到黑澤導演竟然說：「為了加山，休息三個小時吧！」

　　我還聽加山先生說過《紅鬍子》拍攝現場時的事。「某位女演員一直被黑澤導演打槍，真的很浪費別人的時間，不是嗎？況且那時也沒像現在有手機可以打發時間，所以我只好一直玩著自己帶來的益智玩具。想說黑澤導演會走過來罵我：『玩什麼玩！』

沒想到他只是淡淡地說:『加山,別玩了。會干擾我的注意力。』

黑澤導演其實也沒那麼可怕嘛!也沒為難過加山先生,只能說一切都是出於愛,這世上就是存在著如此無法解釋的情感。

相信別人、關愛別人的心,就連一代巨匠也是周遭人塑造出來的囉!

演員未必
要出色

演員的工作就是「去拍攝現場」

我認為腳本一事是導演和工作人員的責任,「演員只要去拍攝現場就行了」。

所以演員演出時,不必讀透腳本,這樣才不會對於自己的角色與內容抱持先入為主的觀念。明明人活著,永遠無法預知明天的事,腳本寫的卻是明天的事,所以我不想把握這種事。

我只想腦袋放空地演戲,總覺得自己都不是很瞭解自己,所以飾演一個角色,絕對不可能理解這角色。

我很討厭「塑造角色」這句話,演員只要去拍攝現場就行了。因此之故,我常會有不曉得前因後果,只覺得「怎麼會說出這種台詞?」的時候,但心想「算了」(笑)。

腳本上沒有寫的東西,演員與演員在拍攝現場對戲而產生出來的氛圍,我覺得這些才是最重要的。這樣的氛圍絕對不是經過估算而做出來的東西,所以對我來說,現場才是最重要的。兩個陌生人突然要扮演夫妻,或是明明不是親密好友,卻要飾演好

友;我覺得這種將不可能的事化為現實，就是靠現場催生出來的即興，也考驗著導演的功力。

我最看重的是一起參與演出者們下戲時的另一面，還有與工作人員的互動。對方的想法、拍攝現場氛圍、想要呈現什麼樣的演出，演員就是感受著這些，詮釋自己的角色。

當然，就算選角選得再怎麼好，工作人員再怎麼優秀，要是腳本爛到不行，也是巧婦難為無米之炊。不過，我倒也不討厭用爛腳本演戲的拍攝現場就是了(笑)。「怎麼可能說出這種台詞啊……」邊這麼想，邊演戲也挺有趣。而且要是連導演都很爛的話，這又是……另一種樂趣(笑)，感覺自己也是一丘之貉吧！反正我就是討厭「我們來做一件最棒的工作吧！」這種想法，總覺得自己總是抱著「就算是最爛的工作也不排斥」這種心態，也不曉得這樣的想法有何意義就是了。

總之，一切都是與矛盾的搏鬥。演戲也是第一個 one take 不錯的話，two take、three take……隨著一遍又一遍，就會越來越進入狀況；當然，也有越來越無趣的時候。什麼是好，什麼是不

好,這種事無人能解。

　　但不可思議的是,就算當下心想:「哇!這個人根本不會演戲嘛!」也會有看了拍好的片子後,竟然完全不在意的時候。

　　這時就得仰賴後製,也就是「膠卷魔法」吧!現場看到的感覺和拍出來的感覺,真的不一樣;雖然現在都是採數位攝影,所以很難理解這種感覺,但還是有那種比較適合傳統拍攝法的演員喔!畢竟確實有那種只有膠卷才能拍出來的氛圍。

　　所以演員不用讀腳本,只要去拍片現場就行了。這是我執導時,也常說的一句話,因為我想珍惜不會先入為主,現場即興催生出來的東西。就某種意思來說,電影也是一種現場演出,早在選角的當下,便已經塑造出這個角色。

　　不曉得自己要表現出來的東西也無所謂,因為沒必要知道。「導演和工作人員會守護你的『角色』」,我想這就是身為導演的職責。

《無能之人》的拍攝契機

三十二歲那年，初次有人找我執導電影；那時我剛拍完五社英雄導演的《226》，和製作人奧山和由（1954-，日本電影製片、編劇、導演，也是KATSU-do股份有限公司的負責人）先生一起吃飯，我們聊了很多關於電影的事。

「既然你那麼喜歡電影，乾脆自己來拍一部，如何？我願意出資一億。」事情就是從奧山先生這番話開始。

《226》是以荻原健一先生為首，集結了三浦友和（1952-，日本男演員。代表作品有《伊豆的舞孃》、《大日本帝國》等）先生、佐野史郎（1955-，日本男演員、導演。代表作品有《每天都是暑假》、《卡拉OK》等）等，好幾位重量級男星的電影，拍攝現場氣氛十分刺激。我問當時三十二歲的自己：「直人，和這麼多優秀的男演員一起合作，你打算怎麼辦？三十二歲的你要如何力求表現？」。

那時的我對於將來深感不安，所以覺得這是一個機會，一定要緊抓住這個機會，好好表現。

「奧山先生，我想當導演，請助我一臂之力。」

那時，腦中浮現從大學時代便很喜歡的一部作品，義春先生的《無能之人》。當初這部作品在不是那麼多人知道的《COMIC BAKU》連載時，我就是忠實讀者。義春先生的作品還被改拍成NHK的連續劇《紅花》，奧山先生卻對義春先生的作品一無所知(笑)。雖然內心多少有些不安，但奧山先生對我說：「照自己的意思去做就對了。」兩年後，我執導了自己的第一部作品。

日活片場的活力

《無能之人》是松竹電影的片子，卻是在調布日活片場拍攝。當日活設了個名為「竹中劇組」的工作人員專用室時，我興奮到顫抖不已。身為演員的我去過東寶、東映、松竹、大映等各大片場，尤以日活片場讓我覺得最舒服，雖然員工餐廳的伙食實在不怎麼樣(笑)，片場環境比東寶骯髒多了。卻讓我覺得很舒服。

因為我不是看石原裕次郎的電影長大，所以對於日活片場沒什麼特別憧憬，其實我最嚮往的是位於成城的東寶砧片場。我初次去那裡時，感慨萬千地想：哇！這裡是加山雄三先生拍片的地方耶！。

但比起憧憬已久的東寶片場，日活片場讓我更有親切感，總覺得是一處聚集著最多電影活力的地方。

每次午休時間一到，我最喜歡的演員和導演就會聚集在日活的員工餐廳。「哇！原田芳雄、松田優作、柄本明。啊！森田芳光也來這裡吃飯！根岸吉太郎（1950-，日本導演、日本工科藝術大學理事長兼校長。代表作品有《女生徒》、《遠雷》等）在喝咖啡！」日活片場就是有著令人如此興奮的元素。我從沒想過自己能以導演身分，在這裡組個團隊。

我很喜歡小津安二郎導演，尤其喜歡他的《東京暮色》（1957年）、《早安》（1959年），以及小津導演唯一一部在京都大映拍攝的作品《浮草》（1959年）。

《東京暮色》是一部孤寂、悲涼的電影，《無能之人》是松竹

出品的電影，也是一部向小津導演致敬的作品，所以片裡有幾段仿效《東京暮色》的場景。

小津作品的固定班底久我美子（1931-，日本女演員。代表作品有《期待再相逢》、《白癡》等）女士、須賀不二男（1919-1998，日本男演員。代表作品有《東京暮色》、《早春》等）先生也有演出《無能之人》。我邊看著攝影機鏡頭，邊在心裡吶喊：「哇喔！是久我美子！還有須賀不二男！」現場猶如一場夢境。

電影完成後，我在「松竹MARK」觀賞自己的作品時，著實感動莫名。要是沒有奧山和由的大力相助，我不可能如願成為電影導演，所以奧山先生是助我實現夢想的恩人。

不會刻意塑造角色的人

打從企劃確定時，我便認為風吹淳（1952-，日本女演員。代表作品有《甦醒的金狼》、《無能之人》等）女士是飾演助川的妻子，也就是桃子

一角的不二人選，因為我好喜歡她的聲音。

　　我和風吹女士初次一起演出某齣連續劇時，便覺得「她的聲音好像在哪裡聽過」，那時我突然想起，她的聲音和內藤洋子（1950-，日本女演員。代表作品有《紅鬍子》、《伊豆的舞孃》等）很像，我想應該沒有人察覺這件事吧！

　　我小時候看過舟木一夫（1944-，日本男演員、歌手。代表作品有《殘雪》、《永訣》等）先生與內藤洋子女士主演，松山善三（1925-2016，導演、編劇。代表作品有《人間的條件》、《黑河》等）導演的作品《那個人已經是過去》（1967年），真的是一部很揪心的電影。當時的電影院不是採現在的場次制，一整天只放映一部電影，可以重複觀賞。直到幾年前，這部片子再次於「銀座CINEPATOSU」特別上映，我又去看了一次，覺得她們的聲音真的好像。

　　初次與風吹女士一起演出連續劇的感覺是，她的演技不好不壞，不是那種會刻意塑造角色的人。

　　風吹女士在拍攝現場給人的感覺很空靈，有一種難以捉摸的存在感，也稱不上是演技派。

　　對我而言，演技這行為就是「純粹感受對方」，絕非道理可以解釋的行為，所以我覺得演戲還是別太出色比較好。

正因為是演員，才能有這樣的選角方式

　　身為演員，當然有覺得這句台詞寫得真好的時候，也有覺得這句台詞寫得超爛的時候。總之，我覺得這種事頗愚蠢，反正台詞說出來就對了，而且說出台詞後給人的印象，就是支持演員堅持下去的力量，不是嗎？

　　總之，我覺得桃子這角色非風吹女士莫屬。一般這種事都是透過經紀公司接洽，但我決定當面說服她。

　　其實我以前也多是直接找當事人商談。我想，正因為從事演員這份工作，才能這麼做吧。因為一起演出的關係，私下往來的機會也比較多，所以比較容易當面說服對方。

　　但是成為導演、製片之後，與演員之間就會有一種距離感吧！

因為凡事都必須透過經紀公司接洽囉！拍電影的醍醐味，首先就是選角一事。

拍攝時，我一心一意地愛慕著風吹女士。因為幾乎每天都在看女明星，也是理所當然囉（笑）！不過啊，風吹女士在第一天拍攝時，感覺演技比較做作，將角色塑造成有點慵懶的感覺。那時，我告訴她：「照妳的樣子就行了。」

《無能之人》除了主要演員之外，還邀請好幾位演員友情客串。因為聽到奧山先生說了一句：「這作品有點沒看頭耶！」於是深受打擊的我直接聯絡井上陽水（1948-，日本歌手、作詞、作曲家、音樂製作人）先生、三浦友和先生、原田芳雄先生、泉谷茂（1948-，日本歌手、演員）先生，希望他們能為這部作品增添光彩。我想，這也是因為我是演員，才能辦到的事吧！

採石名人石山石雲一角，非MARUSE太郎（1933-2001，日本男演員、編劇。代表作品有《在黃昏跳舞》、《春雷》等）先生莫屬。因為他的那張「臉」實在太特別了，怎麼樣也想將他那張臉收進三五釐米膠卷。飾演採石名人的徒弟山川輕石一角的神戶浩（1963-，日本男演

員。代表作品有《無能之人》、《黃昏清兵衛》等）先生，則是原田芳雄先生介紹的。某天，原田先生從他家打電話給我，這麼說：「竹中，有個很有趣的演員現在在我家，你過來看看吧！」於是我便去他家叨擾。當我看到神戶浩時，當下便決定由他飾演這角色。

就這樣，選角之事逐一敲定，還真是一件愉快的工作。

結尾的一場戲，發生了電影般的奇蹟

《無能之人》是我執導的初試啼聲之作。拍攝當天，當我高喊：「正式來～預備～Start！」時，真的很難為情。

第一天拍攝的是久我美子女士與須賀不二男先生的對手戲，我的腦中浮現各種想法，就這樣拍了好幾次。

只見首席助導拉著我的衣袖，拖我走向片場最裡面，對我說：「喂！照你這方法，根本拍不完啦！」，因為他的這句話，隔天開始我確實做好分鏡作業，拍攝進度也變得比較順暢。

分鏡作業真是一件有趣又愉快的事，我的分鏡是從演員的演技催生出來的，好比要以正面捕捉哪一句台詞、要以哪一句台詞來個雙人特寫、哪一句說明要用長鏡頭、哪一場戲要用仰角鏡頭等，決定這些事的過程真的很有趣。

最令我難忘的是最後一場戲，一家三口走在多摩川的堤防路上。因為吊高攝影機，一直用長鏡頭拍攝，所以必須淨空拍攝現場。

必須告知在多摩川堤防路上散步的人、騎腳踏車的人、還有一家大小、各式各樣的人，我們要在這裡拍片，所以必須淨空這一帶。

「我都是走這裡啊！我幹嘛非得要繞遠路？」

「Takenaka Naoto？誰啊？沒聽過啦！」

「你們拍電影干我什麼事啊！」

「叫你們負責人過來！」

各種牢騷齊發。

因為要營造「好像廣大宇宙中，只有這一家三口」的感覺，所

以現場絕對必須淨空。

　　經過一再排演後，竟然不知不覺地下雪了。但雪是下在攝影機的後面，所以鏡頭捕捉到的畫面是一片美麗廣闊的夕陽美景。

　　雖然從白天排練時就下雪，但一直到最後都沒有下在鏡頭前。所以才能拍出美麗的夕陽美景。「這簡直是電影般的奇蹟啊！」這麼說的我和工作人員、演員們都興奮不已。

　　《無能之人》開拍前一年的十二月，我初為人父。十二月三十日，我做好一切開拍準備，回家時，內人破水，女兒來到人世。

　　我女兒很愛哭，當我拖著疲憊身子回到家，想上床睡覺時，她卻哭個不停（笑）。所以拍攝《無能之人》時，我多是整夜沒睡的上工，因為寶貝女兒一哭，我就會衝向嬰兒床一直抱著她，不停哄著：「乖乖睡喔！給我乖乖睡喔！」

　　《無能之人》殺青後，我初次接觸後製作業；像是鏡頭與鏡頭的連結、每一場戲要間隔多久、這場戲如何連結到下一場戲、這膠卷要拉五格還是八格比較好呢……藉由如此微妙的作業，改變下一場戲給人的印象，這番樂趣和我念多摩美大時，拍攝八釐

米短片時的感覺一模一樣。

只是我用的是三五釐米，不是八釐米，氣勢可說截然不同（笑）。何時要加入音效和背景音樂、音量要怎麼調，聽起來才平衡……這些瑣碎的配音錄製工作完全不同於拍攝現場，需要高度專注力。

每天前往日活片場那間飄散膠卷味的後製工程室，真是宛如作夢般令人雀躍的日子。當所有後製作業完成後，一股難以言喻的寂寞感襲上心頭，覺得自己突然變得好孤獨。

我走出日活片場，獨自步行至片場附近的多摩川一帶，在深夜寂靜的多摩川河堤上，哭喊著：「好寂寞喔～」、「一切都結束了～」不斷喔喔地高喊著。

結合伊莎貝‧艾珍妮與義春的作品

我拍完《無能之人》三年後，又執導了第二部作品《119》(1994

年），講述十八年來從未發生火災的某個城鎮的消防署故事。

　　集結赤井英和（1959-，日本男演員、曾為職業拳擊手。代表作品有《119》、《新唐獅子株式會社》等）、塚本晉也（1960-，日本男演員、電影導演。代表作品有《鐵男》、《六月之蛇》等）、溫水洋一（1964-，日本男演員。代表作品有《魔女的條件》、《新娘三顆星》等）、津田寬治（1965-，日本男演員。代表作品有《模仿犯》、《is A》等）、淺野忠信（1973-，日本男演員、音樂家。代表作品有《殺手阿一》、《座頭市》等）等男演員，演出因為沒有災害，所以每天清閒待命的消防員們。

　　舞臺是位於海邊，一處叫「波樂里町」的虛構城鎮。鈴木京香（1968-，日本女演員。代表作品有《血與骨》、《請問芳名》等）小姐飾演的日比野桃子是在東京的大學研究螃蟹的學者，為了採集螃蟹樣本而造訪伯母家，美女的出現為素來平靜的小鎮掀起波瀾，也讓這些消防員的日常生活起了變化。

　　我拍完第一部作品《無能之人》之後，討論下一部作品時，我的腦中立即浮現的就是義春先生的作品《隔壁的女人》；而且我還認真地想著，要是這部作品能邀請法國女星伊莎貝·艾珍妮來

演會如何呢？

伊莎貝‧艾珍妮（1955-，法國女演員、歌手。代表作品有《瑪歌皇后》、《羅丹與卡蜜兒》）與義春先生，這是多麼令人興奮的組合，總覺得她佇立的身姿與日本傳統民宅風情很速配。原作中有一幕女主角拿起白鐵水壺，將水灌進男人口中的情景，我實在很想拍這一幕。伊莎貝‧艾珍妮與白鐵水壺、昏暗小巷、路燈、地面電車⋯⋯腦中的想像愈來愈膨脹。

但是，「連續兩部都是翻拍義春先生的作品，不覺得有點單調嗎？」遭奧山先生反駁，「那該怎麼辦呢⋯⋯」這麼思索的我去小樽拍攝連續劇的外景。就在我坐著工作團隊的車子，前往下一處拍攝地時，瞧見消防員面帶笑容，開著舊式消防車沿著海邊行駛。

那時，我的腦中浮現「我想拍攝這畫面」的念頭。

一成不變的日常生活持續著，就這樣年復一年，要是有位美女出現在這樣的時光之流中，又會如何呢？我構思著這樣的作品。

拍攝《119》讓我圓夢

桃子一角非鈴木京香小姐莫屬。鈴木京香小姐和《無能之人》的風吹女士一樣，我們曾經一起演出過連續劇，她的聲音也讓我印象深刻。

我希望京香小姐能為桃子這角色，剪短頭髮，但因為她還有別的工作要配合，所以經紀人遲遲不肯答應，嚴格把關（笑）。我陪同京香小姐一起去美容院剪頭髮，一旁的經紀人說：「剪到這長度應該可以了吧！」我卻不願妥協地說：「再剪短一點，可以再剪短一點嗎？」。

幸好京香小姐聲援我：「我OK，沒問題。」經紀人卻說：「不行啦！不能再剪了。」、「再剪短一點，一點點就好。」我還記得京香小姐微笑地看著我們討價還價。結果真的如我所願，京香小姐很乾脆地剪了一頭俏麗短髮。這部作品在西伊豆出了兩個月的外景，現在想想，那時預算還不少呢！足足可以在西伊豆搭個消防署的布景。就算今天沒有要拍她的戲份，京香小姐也會來拍攝現場；

每次我對她說：「明明可以在旅館好好休息，妳還特地跑來，真是不好意思。」她總是微笑地說：「來現場看大家拍戲很有趣呢！」站在稍微遠一點的地方看我們拍戲。

有一次，我們拍到很晚，一回神才發現京香小姐不在現場，心想：「她應該回去了吧……」結果發現她窩在布景一處比較隱蔽的地方睡覺。

我想說走過去嚇醒她，但發現她睡得很沈，還發出鼾聲……頓時打消想惡作劇的念頭。

這次拍攝《119》讓我一圓邀請忌野清志郎先生、奈崎芳太郎先生，一起製作電影配樂的夢想，我從以前就是這兩位的鐵粉。

當我構思好《119》這部作品後，立即打電話給清志郎先生，告訴他：「我要拍攝一部叫做《119》的電影，請清志郎先生務必幫忙製作這部電影的配樂！」清志郎先生也馬上回應：「雖然《無能之人》時，你邀請我演出，但因為我是音樂人，所以拒絕了你的邀請。可是竹中啊，如果是電影配樂的話，絕對沒問題！因為我是音樂人！」

清志郎先生又說：

「竹中，你是『古井戶』的粉絲吧！我叫加奈崎也一起來做，如何？」

「真、真的嗎？」

於是，我從高中就很崇拜的音樂人答應參與我的電影作品。

而且清志郎先生在電影開拍前一天便完成所有曲子，還錄好母帶送至伊豆的拍攝現場。

短曲、長曲，總共有十五首曲子。「竹中，這是第一首。」清志郎先生還附上說明。因為他是在家裡錄製，還錄到當時他家小孩的聲音。記得當時我在民宿聽到所有曲子完全符合電影的感覺，忍不住大叫一聲：「哇喔！」。

在照明昏暗的酒吧

電影《東京日和》(1997年)是改拍自攝影師荒木經惟(1940-，日

本攝影師、當代藝術家）先生，與妻子荒木陽子的私小說。

我在代代木上原散步時，偶然在書店發現《東京日和》這本書，心想要是能拍成電影的話……於是，當場腦中浮現中山美穗（1970-，日本女演員、歌手。代表作品有《情書》、《東京日和》等）的模樣。那瞬間腦中浮現的想法……這種感覺絕對不會動搖。

我和美穗約在赤坂一間照明昏暗的酒吧，先到的她坐在最裡面的位子；我到現在還記得一步步走向她的那種興奮感。

「哇喔！中山美穗耶！我的陽子就在這裡！」

美穗演出岩井俊二（1963-，日本導演、編劇、音樂家。代表作品有《情書》、《花與愛麗絲》等）導演的《情書》（1995年）之後，開始對拍電影一事產生興趣。

我和編劇岩松了先生商討劇本時，想將陽子塑造成情緒起伏很大，精神狀況有點問題的女性。此外，為了更拉近與美穗的關係，我和岩松先生一起與美穗碰面，想說探尋存在她記憶裡的東西，將此也納入腳本。

美穗告訴我們，小時候的她曾在像鋼琴形狀的大岩石上玩

耍，於是我們前往她當年住的武藏小金井尋找這塊岩石，沒想到還真的有呢！

　　拍攝這塊岩石的照片時，我特地拜託美術設計中澤克己先生，用玻璃纖維做出一模一樣的岩石。美穗在拍攝現場看到這塊岩石時，驚喜地直呼：「咦？怎麼會？怎麼可能？」（笑）。

　　美穗一跑，馬上就體力不濟、腳步踉蹌，看來她的運動神經完全不行，就連要從河堤下來的那場戲，也是我扶著她，否則她根本沒辦法下來，當然更不可能站立旋轉囉（笑）。

美穗簡直是陽子上身

　　雖然設定主角荒木夫婦是住在世田谷區的豪德寺，但拍攝陽子彈奏鋼琴石的戲，卻是在稻城拍攝。「有一條筆直的路，途中還有河堤，河堤下是一片寬廣之地，最深處還有竹林⋯⋯找得到這種地方嗎？」我將腦中的具體印象告訴製作組，沒想到馬上就

找到，而且竟然是約莫五年前，拍攝《五個相撲少年》的拍攝地。

我常去演出過的電影外景地附近散步，也常將留在記憶中的地方收進自己執導的作品。拍電影和連續劇這樣的工作，就是會去平常不會去的地方吧！

我和美穗曾經一起演出連續劇《水手服反逆同盟》（1986～1987年）、《驚動您了》（1985～1987年），那時她在拍攝現場給人的感覺很有趣，就是有一種似乎對演戲完全沒興趣的樣子，我想那時的她對於演戲一事絕對興趣缺缺，卻反而讓她表現起來不造作，感覺非常好。

拍攝《東京日和》時，我拜訪美穗在日活片場的專用休息室時，瞥見牆上貼了一大堆克利斯汀·史萊特（Christian Slater，1969-，美國男演員，曾經主演過《Heathers》、《True Romance》和《He Was a Quiet Man》。克利斯汀在2015年USA電視台播出的電視劇《駭客軍團》中飾演配角Mr. Robot，由於演技卓越，贏得2016年（第73屆）金球獎最佳男配角獎座）的照片。「美穗，妳喜歡克利斯汀·史萊特啊？」我問。「對啊！我是他的超級粉絲。」那時的她像個高中女生，不是陽子。

　　我們在福岡縣柳川拍攝時，美穗的表情出現明顯變化，尤其是拍攝一場坐著小船，順流而下的戲時，美穗的眼神完全變了個人，彷彿陽子上身……。

　　親眼目睹演員完全角色上身的瞬間，就是導演這份工作的醍醐味吧！那天我們一整天都在柳川拍攝，就算只是拍一場走路的戲，她所呈現出來的陽子也和之前完全不一樣，就連聲音也出現微妙變化。隨著拍片日子一天天地過去，演員超越角色的瞬間真的很美。

　　還有一次，我問她：「美穗，妳說這一段妳哭得出來，是吧？」結果她回道：「被你這麼一說，我反而哭不出來。」那瞬間，身為導演的我有種突然墜入地獄的感覺。「我也真是的！幹嘛這麼多嘴啊……」（笑）。

「這樣可以嗎？」

　　我們去柳川車站拍外景時，因為車站的氣氛實在不對，只好

作罷。結果我們找到離柳川有段距離，位於佐賀縣一個叫「嚴木」的車站，還能看到遠處有個大水塔，是個非常理想的外景拍攝地。

要是九州人看這部電影的話，可能會覺得拍攝的地理位置不太合理，但我喜歡這樣的感覺囉！拍攝《119》時也是，我們是以西伊豆為主要外景拍攝地，但也會在東京的本鄉、谷中、原宿，甚至是山梨等地取景，七拼八湊地拍成一處城鎮。

我們在嚴木站拍攝時，還請來荒木先生飾演車掌，那時的他非常搞笑。拍攝當天，飾演車掌的荒木先生來到車站，只見他從天橋俯瞰拍攝現場，一邊按下快門，一邊對我說：「竹中啊！幹得不錯喔！」並且走向我。

他換上車掌制服，開始拍攝。要拍的這一幕是我朝為了要趕搭上電車，在月台飛奔的陽子，大喊：「快啊！快啊！」跟在我身後的車掌荒木先生也高喊：「快啊！快啊！」。

我們先排演一遍。我朝拔腿狂奔的陽子高喊：「快啊！快啊！」出現在我身後的荒木先生也大喊：「快啊！快啊！」，只見還沒喊卡，荒木先生便看向我，問道：「這樣可以嗎？」。

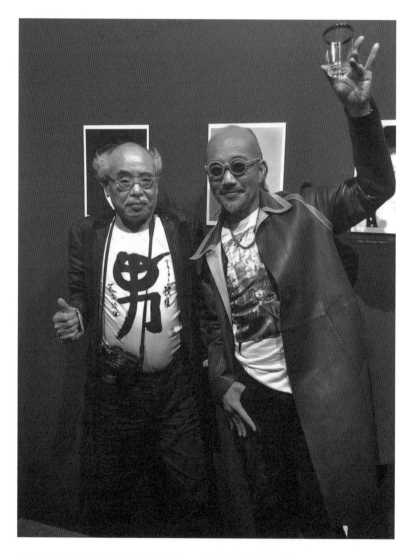

2015年4月，我們在荒木先生的攝影展「男——荒木的素顏」開心合照。

「荒木先生，不用問我：『這樣可以嗎？』。」我說。「好，知道了。」荒木先生回道。「那我們再來一次吧！」我說。我喊：「快啊！快啊！」，荒木先生也喊：「快啊！快啊！」，沒想到他又看向我，問道：「這樣可以嗎？」。

「荒木先生，真的很不好意思，不用問我：『這樣可以嗎？』。請你說完『快啊！快啊！』這句話之後，就馬上回到駕駛座。」只見荒木先生一臉悵然地說：「好囉唆的導演喔～」我趕緊回應：「啊！不好意思。可是接著說這句『這樣可以嗎？』不是很怪嗎？啊！不好意思，荒木先生，沒關係，我們正式開拍吧！」

於是正式開拍，我高喊：「快啊！快啊！」，荒木先生也跟著高喊：「快啊！快啊！」沒想到荒木先生不管還在拍攝，對我說：「我沒說『這樣可以嗎？』這句話喔！」於是一直等著要發車的電車開走了。下一班電車要等上一個多鐘頭才會進站，只見荒木先生露出非常不好意思的表情。

無法實現的事也很可貴

我的第四部作品《連彈》(2001年)敘述的是某個家族的故事。我飾演因為父母留下許多房產,不用工作的有錢丈夫,因為不必外出工作,所以是家事一手包的專業主夫,妻子則是幹練的職場女強人,卻紅杏出牆。結果被丈夫察覺出軌,連累兩個孩子也受苦的故事。

有別於前三部作品,這部不是我自己企劃,而是另請高明。我讀著腳本,直覺地想:「妻子這角色要找身高比我高的女演員比較好吧!」我的腦中立刻浮現天海祐希(1967-,日本女演員,曾是寶塚劇團的當家小生。代表作品有連續劇《女王的教室》、《離婚女律師》等)小姐的臉。

雖然我沒和天海小姐合作過,但我在主演NHK大河劇《秀吉》的前一年,我們曾在「紅白歌合戰」以評審身分照面過。

那時,天海小姐對我說:「竹中先生,我是你的粉絲。竹中先生主持的深夜節目《東京黃色扉頁》,還有《竹中直人的戀愛假期》

（1994～1995年），真的、真的很有趣。」、「真的嗎？好開心喔！雖然是有點胡搞瞎搞的節目，可是聽到妳這麼說，真的超開心啊！」頓時覺得她是我的知音。

經過幾年後，我在進行《連彈》的選角時，因為拍攝連續劇的關係，待在日活片場的休息室休息；突然傳來敲門聲，我開門一看，站在眼前的人不就是天海小姐嗎？

「竹中先生，好久不見。」

多麼不可思議的巧遇啊！

於是，我立刻邀約：「天海小姐，我準備拍第四部電影，可以請妳飾演我的妻子嗎？」

天海小姐滿面笑容地回應：「當然願意，不必先看腳本，我一定要演！我好想、好想演竹中導演的作品！」就這樣，敲定天海小姐參與演出一事。

天海小姐的演技堪稱完美，完全符合我的想像，而且越演越投入，感覺非常痛快，讓人忍不住想大喊：「再來！再來！」，有一種「天海祐希怎麼演都很讚」的感覺囉（笑）！雖然我不清楚用「喜劇

女演員」這詞來形容是否貼切，但那種從心底湧現，魄力十足的表演力只有天海祐希才使得出來吧！

　　被選中演出《連彈》的孩子們，都是還不習慣大人世界，沒什麼演戲經驗的童星；不是那種無論面對任何問題，都能對答如流的孩子，而是不管問什麼都不回答，只是低著頭的孩子，這樣的孩子演起戲來才有趣。

　　我對於那種小小年紀便曉得如何精準詮釋角色的孩子，深感棘手，就連口齒清晰的感覺都很假，反而喜歡那種連話都說不清楚的孩子。

　　因為有時候無法表現出來的東西更顯豐富，表現出來反而無趣囉！所以我不喜歡那種被大人調教得很好的童星。

　　我常遇到那種會在心裡分析、解釋為何會說這句台詞的人，但我們平常說話時，根本不會分析自己說出來的話。

　　就某種意思來說，台詞是無法捕捉的東西，童星也不需要什麼明確的演戲技巧。總之，無論是成人演員還是童星，最重要的還是個人擁有的東西，以及對於人的「感受力」。

原田知世與原田貴和子

《莎呦那啦COLOR》（2005年）是因為我太喜歡SUPER BUTTER DOG（日本五人組放克樂團，活躍於1994-2003、2007-2008）的名曲〈莎呦那啦COLOR〉，而創作的電影。

近代電影協會（創立於1952年，專門媒介電影、編劇、企劃等人才）的新藤次郎先生告訴我，創作《我要復仇》的編劇馬場當（1926-2011，日本編劇。代表作品有《歸鄉》、《明日的丈》）先生，為我創作了一個名為《致「洋燈」女士》的短篇劇本；我讀完後，腦中突然浮現〈莎呦那啦COLOR〉這首歌。

我問新藤先生：「能否改名為《莎呦那啦COLOR》呢？而且不是短片，是一部電影，我來補足腳本。」

這部電影就這樣誕生了。

我飾演一名醫師，當年的初戀情人罹癌，住進醫師任職的醫院，女方卻完全不記得兩人曾是高中同班同學，「妳可以想起我的事嗎？」醫師好幾次去病房對初戀情人這麼說。總之，就是描述

一個癡情男與初戀情人的故事。

　　當初考量男女主角是同班同學，所以像是原田美枝子（1958-，日本女演員。代表作品有《亂》、《火宅之人》）女士、高橋惠子（1955-，日本女演員。代表作品有《高校生BLUES》、《別哭泣青春》）女士等，和我年紀相仿的女星都是女主角的考慮人選；但因為女主角罹癌，病體孱弱，她們很有活力的形象可能不太符合，於是我大膽提議幾位年輕女演員作為女主角人選。

　　其中，原田知世（1967-，日本知名女歌手、演員。代表作品有《穿越時空的少女》、《早春物語》）小姐是我突然想到的人選。

　　雖然我們勉強算是曾一起演出《帶我去滑雪》（1987年）這部電影，但這次是我們首次正式碰面，感覺那時原田小姐看到我，好像看到「怪人」似的，從眼底深處流露出想逃離我的眼神（笑）。

　　我還是單身時，曾和她姊姊原田貴和子搭檔演出過，所以她們姊妹還曾來我家玩。那時，她已經不再覺得我是「怪人」了（笑）。

　　《穿越時空的少女》（1985年）的原田知世，以及《他的摩托車，

她的島》(1986年)的原田貴和子，竟然來我家玩！而且兩人還一起站在我那骯髒的小廚房做義大利麵給我吃！

我看著她們倆的背影，在心裡吶喊：

「哇喔喔～～～」。

然後，三人一起邊享用義大利麵，一起觀賞我推薦的電影《銀翼殺手》。那天的義大利麵味道令我永生難忘，美妙的蕃茄肉醬義大利麵。

當我提議由原田知世擔綱《莎呦那啦COLOR》一片的女主角時，我尋求工作人員的附和：

「有人覺得我和知世看起來像同學嗎？」

結果沒有人舉手。

「那麼，有人認為這部電影的女主角非原田知世莫屬嗎？」

結果所有人都舉手。於是，我馬上打電話給知世。

「知世，我要拍一部電影，無論如何都想請妳演女主角，但要演我的同班同學，很離譜吧？」

沒想到知世這麼說：

「我會努力表現囉！」

無論是《莎喲那啦COLOR》，還是其他我執導的作品，我多是腦中早就浮現結尾畫面，然後以此為依據創作劇本。

我希望《莎喲那啦COLOR》是以知世獨自站在海邊的畫面劃下句點；《無能之人》最後畫面是一家三口走在多摩川旁的河堤；《119》是舊式消防車奔馳在夕陽西下的海岸公路上；《東京日和》則是美穗以慢動作奔馳在月台上的畫面作為結尾；《連彈》是母親與女兒的慢動作停止畫面。

每個畫面都是憑我的直覺構思出來的囉！還有另一個要素「音樂」。當我的腦中浮現結尾畫面時，就會思索要請誰來製作電影配樂，而且通常都是決定得快狠準，好比《無能之人》是請「CONTITI」(三上雅彥與松村正秀的雙人組合，成軍於1978年)製作，《東京日和》只屬意大貫妙子(1953-，歌手、音樂人)女士。

啊、對了。大貫妙子女士曾對我說：「竹中，電影的勘景到底是什麼樣的工作內容啊？可以讓我觀摩一下嗎？」那時我正在進行某部電影的企劃。於是，包括腳本構思勘景等，我都邀約大貫

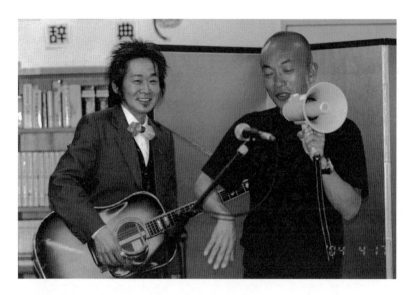

拍攝《莎呦那啦COLOR》時，我與忌野清志郎先生的合照。

一樣是拍攝《莎呦那啦COLOR》時，我和一群音樂人的合影。

女士同行，記得那時正值八月的盛夏豔陽天。

　　所謂「勘景」就是不停走訪很多地方，所以初次參加的大貫女士非常詫異！我想起她還這麼抱怨：「不會吧？原來電影的勘景就是不停地跑很多地方啊！真是『叫人不敢相信』，我受夠了！下次再也不敢跟了！」（笑）。

再次發生的電影奇蹟

　　我執導的作品一向都是自己擔綱演出，但是《山形尖叫》（2009年）這部電影的主角是高中女生；敘述一群趁暑假到山形進行歷史研究的高中女生被落魄的武士鬼魂襲擊，非常天馬行空的故事。

　　這部作品是我執導的電影中，預算最多的一部。我們足足在山形出了兩個月的外景，也在山形各處勘景，其實勘景真的是很有趣的作業。

　　總之，我們不停地走路，不斷走訪各處，為了找尋自己想拍攝的畫面，我們花了很多時間，這又是一番樂趣。

　　一邊勘景，一邊探尋陌生街道、古老小巷，這種迷路的感覺令人著迷。想起當年畢業旅行時也是，有此癖好的同班同學一共有四個人，我們不走既定的觀光路線，專找那種幽靜僻巷，結果走到迷路。

　　「那種曬衣服的方法，好有趣喔！」

　　「你們看！那個家應該是大正時代蓋的吧？」

　　「嗯～有一種說不出來的懷舊感耶！」

　　然後不知不覺間，我們迷路了。結果趕不上集合時間，被老師狠揍一頓（笑）。

　　拍攝《山形尖叫》時，正值梅雨季。工作人員、演員抵達山形那日也是下雨天，沒想到開拍第一天，也就是七月一日天亮時分，一覺醒來的我發現眼前是一片無垠晴空。

　　「不愧是竹中導演，連老天爺都肯幫忙！」

　　「唷！好個晴天男！」

坦白說，竹中我從第一部作品就備受老天爺垂愛。

山形的外景拍攝也是從開拍第一天開始，接連兩、三天都是晴天，但是……從第四天開始又一直下雨，所以《山形尖叫》是趁沒下雨時的空檔時趕拍。

「雨停了！趕快布置！」

「下雨了！趕快撤！」

「雨停了！趕快布置！」

一直重複著這種情形（笑）。

我多麼希望至少最後一場戲能在晴天完成。結局是遭受武士鬼魂襲擊的高中女生們順利獲救，為了感謝山形當地居民，在特別設置的舞臺上載歌載舞的場面。

但是……果然那天也是從早上就一直下雨。還記得那時我仰望天空，第一次那麼「怨恨」老天爺。

「可惡的老天爺！到最後還是給我搞這種飛機！」

只見個性活像北京猿人的工作人員為了炒熱場面，開始唱起「RC SUCCESSION」（以忌野清志郎為首的日本搖滾樂團，活躍於1969-

1991年）的〈雨停的夜空〉。這是真的，只見從烏雲籠罩的天空透出一抹藍。

「哇喔！」我在心裡大叫。這抹小小的藍越來越擴大，終於變成蔚藍晴空。雖然因為從前一天便一直下雨，地上還是濕濕的，但總算能夠順利拍攝完成，只能說那瞬間宛如神蹟降臨。

這部電影於二〇〇九年五月拍攝，清志郎先生也於這一年告別人世，本來他也要參與演出《山形尖叫》。我仰望廣闊晴空，高喊：「清志郎先生，謝謝你！」。

參與演出《山形尖叫》的女演員們

現在想想，《山形尖叫》這部電影還真是結集了許多現在當紅的女演員們呢！像是成海璃子（1992-，日本女演員、模特兒。代表作品有《神童》、《十六歲的武士道》等）、桐谷美玲（1989-，日本女演員、模特兒。2012～2016連續五年入選世界百大美女。代表作品有《吸血鬼之戀》、《女主角

失格》等）、波瑠（1991-，日本女演員、模特兒。代表作品有《阿淺》、《我可能沒那麼在乎你》等）、MAIKO（1985-，日本女演員、模特兒。代表作品有《山的你～德市之戀》等）等，真是令人不敢相信的華麗陣容。

著手進行這部電影的企劃時，腦中首先浮現的是璃子，因為我是她的粉絲。拍攝現場的璃子實在太棒了。那時才十六歲的她是在拍攝這部電影時，剛滿十七歲。還記得總是駝著背的璃子慢吞吞地走到我身旁，問我：「竹中先生，你聽ELEKASHI（THE ELEPHANT KASHIMASHI，成軍於1981年的日本搖滾樂團，1988年正式出道）之類的嗎？」（笑）

我就讀國中時，班上有一位叫做瀨戶川真理子的女同學，她總是駝背。想說她要是姿態挺一點，肯定更可愛，可惜她總是駝背，但我卻深深被她吸引。那時的璃子就是給人這樣的感覺，真的好有魅力。

MAIKO和天海祐希小姐一樣，也是蘊含無窮活力的女演員。「我覺得這一段這麼演很無趣耶！」她是那種在演戲方面一步也不願退讓的演員。「好！那我來弄得更嗨！」聽到我這麼回應，

她就會使出渾身解數。希望我們哪天還能再一起合作能聽到妳說「很無趣耶」的作品。

美玲和波瑠則是透過試鏡找到的演員，那時有好幾位高中女生參加試鏡，其中就屬波瑠和美玲最可愛，所以馬上就決定是她們兩位（笑）。

《山形尖叫》是來自某位製作人的構想。

「要不要拍一部以山形為舞臺，描述女高中生與落魄武士鬼魂的驚悚電影啊？」

「咦？交給我來拍嗎？」

「麻煩竹中了。」

於是，我和編劇繼田淳（1974-，日本電影導演、編劇。代表作品有《苦情的你》、《縛師》等）先生花了一年的時間，每天窩在咖啡廳的角落討論腳本。

當決定在新宿的「MINANO座」上映時，「咦？《山形尖叫》要在那麼大間的電影院上映？」我和繼田先生又驚又喜，還約好一定要一起去觀賞。

於是我們約好某天在新宿車站碰頭，帶著雀躍無比的心情，快步走向電影院，沒想到電影已經移到「MINANO座」的小廳上映，總覺得好落寞啊……。

兩人改去下北澤，一起喝悶酒。

刪減厚厚的腳本

我的第七部作品《作繭自縛的我》(2013年)，是來自許久沒有合作的奧山和由先生的委託。改編自榮獲新潮社舉辦的「女子R-18文學創作獎」的得獎作，蛭田亞紗子 (1979-，日本小說家。代表作品有《作繭自縛的我》、《凜》等) 小姐的同名小說，描述一位喜歡以繩子綑綁自己的性癖好，平凡的粉領族故事。

有現成的腳本，而且非常厚，足足超過兩小時片長的電影劇本。

主演的平田薰 (1989-，女演員、模特兒。代表作品有《幸福的餐桌》、《鋼

之煉金術師》等）小姐是我看了無數候選人的照片與檔案資料後，唯
一想見的一位；實際碰面後，她的確百分之百符合我想要的感覺。

　　我決定以她為準，挑選其他角色的適合人選，安藤政信與津
田寬治就是我腦中靈光一閃的對象，於是直接和他們洽談。

　　「我當然要演！」

　　兩人立刻答應，選角一事就這樣順利拍板定案。

　　但是明明腳本很厚，奧山先生卻希望我兩個禮拜就拍完。

　　「奧山先生，要是不刪腳本，沒辦法啦！」

　　「可是要控制在成本以內。」

　　「那至少要給我一個月的時間……」

　　結果對編劇真的很不好意思，我在下北澤的「新雪園」中華料
理餐廳一邊喝人蔘酒，一邊刪減腳本。

　　我一邊刪減腳本，一邊打電話給編劇，

　　「不能隨便更改我的腳本！」

　　「可是沒辦法兩週拍完啊……」

　　「我絕不允許別人更改我的腳本！」

「還請你通融！」

「絕對不行！」

「還請你通融！」

我一再拜託後，將刪減了一半的劇本交給工作人員。工作人員開心地說：太好了！這樣就可以拍了！

初次體驗數位拍攝

這是我第一次體驗數位拍攝。我很不習慣拍攝現場擺著監控螢幕，應該說，我覺得導演就該站在攝影機旁，感受著演員的演出，並給予指導才對；但這次採用的是數位拍攝，所以我第一次在拍攝現場擺上監控螢幕。

結果還真是讓我瞠目結舌，眼前就有個大螢幕，不用透過攝影機的鏡頭窺看，心想之前為什麼還在用傳統拍攝方式呢？

因為實在太方便了(笑)。可以馬上決定鏡頭要怎麼捕捉，關於

小道具如何擺置等，也能做出更精確的指示。「啊！不行！這樣越來越背離我認知的導演形象！」雖然腦中也會閃過這樣的念頭，但是數位攝影的確比傳統的三五釐米更方便、更具機能性。沒想到自己竟然會這麼想，真的很驚訝。

還有其他發現，好比因為是數位攝影，就會忍不住隨興拍攝，一想到什麼就會不排演，直接正式拍攝，捕捉瞬間的感覺；好比就算安藤政信演到一半突然笑場，也不必重來一次，直接OK。如果能讓我再用數位拍攝執導筒的話，我也許會用這方法，那就是一旦決定好攝影機的位置，不用排演，直接正式來！

平田小姐對我們竹中劇組的拍攝工作十分感興趣，連勘景工作都參與，因為一般女演員不會參與勘景囉！但拜此之賜，還未開拍，平田小姐就與工作人員打成一片了。某天，工作人員問她：「明天要和我們一起去勘景嗎？」平田小姐回應：「明天沒辦法耶！」，「是喔！好可惜喔……」還發生過這種插曲（笑）。

因此，正式開拍時便沒有無謂的緊張感，能以最佳狀況完成拍攝。

　　演員參與勘景一事真的很棒，能和工作人員從製作階段一起感受一部作品，總覺得能大大改變拍攝現場的氣氛，但我明白很難要求演員這麼做。

只要是帶著愛意的壞心眼就還好

　　雖然人家常說：「電影是屬於導演的東西」，但電影要有觀眾捧場，才能作為作品而存在，所以我認為電影是屬於觀賞者的東西。不過啊，用什麼什麼的東西來這樣比喻也很奇怪就是了。

　　在拍攝現場判斷什麼是好，什麼是壞是導演的工作，所以對我來說，第一批觀眾是工作人員與演員們。因為我至今執導的六部作品都沒有使用監控螢幕，所以從未說過：「確認一下剛才拍攝的那場戲。」有時候要是我很在意的話，都是去收音間，戴上耳機聽聽剛才拍攝的那場戲，也就是以演員的聲音是否有什麼微妙差異，來判斷是否發出「OK」的指令。

　　因為收音間離主要拍攝地方還有段距離，所以就某種意義來說，收音組組長最能客觀感受拍攝現場的氣氛。只憑演員的聲音便能確認這場戲拍得如何，這種感覺挺不賴。

　　我在執導時，要是覺得這場戲演員們演得很OK，喊「Cut」之後，通常會問問在場工作人員的意見：「有人覺得剛才那樣演OK嗎？」要是大家都舉手，我就會說：「好，OK！」當然，有時也會有人沒舉手。「呃、為什麼不舉手？」每次我這麼問，大家就會嘿嘿笑。對我而言，拍電影就是以這樣的感覺和一群人共事。

　　好比「今天讓照明組喊：『準備、正式開始！』吧！」有時測試時，明明輕聲地喊：「Test！好～準備！」一到正式開拍，高喊：「正式來囉！預備！開始！！」現場氣氛就變得很緊張。因為我不想給演員們造成無謂的壓力，所以有時也會帶著半開玩笑地口氣喊：「趕快來正式的啦！」。

　　現在的拍攝現場和以往不太一樣，要說是為了後製方便，想多拍一點素材嗎？總之，就是嘗試從各種角度拍攝同一場戲囉！感覺演戲這件事成了一項偏重連結性的作業。

以往日本電影裡的經典畫面都是以一台攝影機，一個鏡頭、一個鏡頭的捕捉，可惜現在的拍攝現場已經見不到這般情景。

擔任導演一事讓我更加體會到團隊合作的重要，無論是攝影組、照明組、收音組、美術設計組、片場紀錄、後製組、音響效果組，要是沒有這些工作夥伴一起投入，根本拍不出電影。

我自己是演員時也是，很喜歡觀察現場工作人員的一舉一動：「這樣的現場情況很糟耶！」或是「那個助導絕對是笨蛋！」、「那傢伙根本沒在管現場嘛！」、「這傢伙只會做些表面功夫啦！」當然也會看到讓自己很不爽的事。

我覺得這種不爽心情，其實也是人際關係方面一種重要的情感，但是我很討厭那種腹黑傢伙，無奈周遭難免有這種壞心眼的人囉（笑）！只要是帶著愛意的壞心眼就還好。

認真面對拍攝現場的熱能會反映在膠卷上

無論是演員還是工作人員，有些人能夠馬上融入拍攝現場氣

氛，也有些人一時無法適應；畢竟突然要和別人成為一個團隊，難免會有一段適應時間，我想每個拍攝現場都是如此吧！就算一時無法適應，也希望自己有不服輸的勇氣囉！尤其我又是那種極度怕生的傢伙（笑），所以得厚臉皮一點才行，但要是弄巧成拙，反而被討厭就糟了。

因為工作人員看待演員的態度可是很殘酷呢！畢竟他們和上百位演員共事過，所以絕對招惹不得。聽說有工作人員曾在演員用過後，丟棄的小道具裡標著演員名字的旁邊寫上「笨蛋去死！」的字眼呢（笑）！所以我總是提醒自己，千萬不能得罪工作人員。

完成一部電影是非常辛苦的作業，也不可能一切都是愉快結束，畢竟每個人的價值觀不同，這是必然的事；所以片場氣氛有時很融洽，有時會伴隨摩擦與爭執。

此外，和自己脾性相契的導演合作時，也不是一切都很順利。拍攝時，也會有覺得和導演的想法有所出入的時候。我曾聽說哈里遜·福特（1942-，知名好萊塢影星。代表作品有《星際大戰》、《法櫃奇兵》等）拍《銀翼殺手》這部電影時，和導演非常不合，但這部電影真

的非常棒。

　　可以說是認真面對拍攝現場，而產生的熱能嗎？我覺得在拍攝現場工作的人們所散發的熱能，一定能反映在膠卷上。

　　我聽後製組說，拍攝時的現場氣氛是好，還是壞，看毛片時就瞧得出來。

　　總之，現場情況千百萬種囉！好比攝影師無視導演的指示，自顧自地拍攝；我認為只要選角一流，攝影方面也很到位的話，就算導演不在現場指揮，也能完成一部電影。而且奇妙的是，拍出來的作品一定保有導演的特色……這一點還真是有趣。

　　我對待主角和配角的態度都一樣，面對新進演員、資深演員也是如此，在現場絕對一視同仁。不過，還是會有主要演員、主要工作人員的分別就是了。工作人員也是演員，演員也是工作人員，我想這就是電影的基本精神，這是理所當然的事嗎……（笑）。

我心目中的日本電影已然畫下句點

　　二〇一六年三月，於「目黑 CINEMA」舉辦的《竹中直人導演特輯～TAKENAKA NAOTO 的小宇宙》，不少演員和工作人員前來捧場。

　　已經是二十年前的作品，沒想到大家還能再次聚首，真的很高興。大家懷想當時拍攝時的點點滴滴，聊得很開心。

　　「目黑 CINEMA」也很貼心，竟然採三五釐米的膠卷放映。許久沒看自己執導的作品，內心著實感慨萬千。

　　因為自己對於作品的印象，還是和當初公開上映時一樣，只是膠卷的品質和顏色隨著歲月流轉而有所損傷，「膠卷也上了年紀啊⋯⋯」不免有此感慨。真的很感謝戲院經理宮久保伸夫先生。

　　然而，忽然有種空虛感襲上心頭。「看來膠卷時代已經結束了⋯⋯」從今往後，已然失去膠卷那種數位攝影無法取代的美好。

　　近來，不少人是用 iPhone 看電影。不上電影院，也能看電影

2016年3月，合影於「目黑CINEMA」。《119》上映後，與演員們舉行映後座談會。

一事確實讓電影的存在變得更自由，但總覺得有些落寞。

對我來說，日本電影已然畫下句點，至少我是這麼想。膠卷時代因為現場沒有設置監控螢幕，所以導演總是站在三五釐米攝影機旁邊，盯著我們的演出。因為一股難以言喻的緊張感，促使我們實在沒膽提出想看監控螢幕「Check一下」的要求，所以導演的存在成了唯一的依賴。

影像還沒出來前，我們根本不知道拍出來的感覺如何，這種感覺就像被緊揪著胸口似的很痛苦。初次在試片室觀賞完成的影像，這股緊張感也是難以言喻；相較於現在可以當場確認，而我曾經身處不可能這麼做的電影拍攝現場，對我來說，那段過往日子是非常珍貴的體驗。

一直以來，我自己執導時，儘管監控螢幕有多方便，我也堅持不用，只想站在攝影機旁感受演員的表演。

但是當我執導第七部作品《作繭自縛的我》時，初次嘗試數位攝影，也開始使用監控螢幕。於是，我發現：「哇！監控螢幕真的超方便！數位攝影超讚啦！」

第四章

「無能之人」
的生存之道

演員與成功塑造出來的角色

《紅鬍子》是加山雄三先生演出黑澤明作品的最後一部，加山先生曾說：「因為『若大將系列』越來越受歡迎，黑澤先生大概是因為我在這部電影給人的印象太深刻，所以才不再找我演出吧！」

若大將這角色真的太讚了。加山先生也因此成為國民巨星；但是在日本，演員一旦演活一個角色後，往往很難脫離這個角色給人的既定印象，戲路也就變得狹隘，真的很悲哀。

後來，加山先生為了跳脫若大將這個框架，參與東寶新動作片的演出，若大將變成殺手。要是很難想像若大將拿槍的樣子，可就大錯特錯了。上映當時，我向很多人說：「加山雄三演得超好！」，他還和淺丘琉璃子（1940-，日本女演員。代表作品有《紅色手帕》、「戰爭與人間系列」）女士、太地喜和子（1943-1992，日本女演員。代表作品有《火祭》、「男人真命苦系列第十七部」）女士演出情慾戲。

無奈加山先生的全新一面並未得到世人的肯定，真的很可

惜。「他明明演得那麼好，為什麼得不到大家的肯定呢？！」加山先生不只能演若大將，也能演殺手，無奈觀眾不買單，也就沒戲唱了。但是我邂逅的不只是任誰都曉得的加山雄三，而是只有我知道的加山雄三。

　　人們往往會依據最初的觀影印象，決定這個人的形象，賣座作品更是如此，要是一直都很賣座的話，就更難跳脫框架了。

　　以我為例，我初次觀賞深作欣二（1930-2003，日本導演、編劇。代表作品有《魔界轉生》、《里見八犬傳》）導演的電影《無仁義戰爭》（1973年）時，覺得寫實到很恐怖，便以為演出的演員們都是很恐怖的傢伙；畢竟最初看到的印象實在太強烈，也是沒辦法的事。

　　因為我演出很多奇怪的角色，所以也常遭誤解：「竹中是個很奇怪的傢伙吧！」。不，倒也不是誤解囉！其實我的確有點怪（笑）。但不可諱言，最賣座的作品往往形塑我們演員給人的印象。

　　我的兒子還小時，我們曾一起搭電車去看電影。電車一搖晃，有位帶著孩子的父親走過來，突然對我說：「你叫什麼名字啊？你就是那個常在電視上搞怪的傢伙，是吧？而且還會一邊

生氣，一邊搞怪的傢伙，是叫什麼名字啊？」

　　一般人不會用這種態度對別人說話，只見兒子湊近我的耳邊，悄聲說：「爸爸叫竹中直人，是吧？」兒子的貼心令我感動。儘管那時我進演藝圈已經二十年，那種感覺卻和當初我以搞笑藝人出道時的感覺完全一樣。

　　當初出道時，我每次搭電車都會被人指指點點；還曾經走在車站月台時，被人突然拍肩，一回頭，對方就用尖尖的鉛筆刺我的臉頰，都是些令人懊惱不已的事。

　　難道搞笑藝人就要被別人當白癡耍嗎？不，應該是在別人眼中，我就是個可有可無的存在吧！這般懊惱激勵了我，告訴自己一定要在演藝圈生存下去。

　　但也有人悄悄告訴我：「我好喜歡竹中先生的搞笑風格……」總之，有褒有貶。我想，就是這麼一句話支持著我到現在。

成為人生轉機的作品

周防導演的《談談情跳跳舞》，以及大河劇《秀吉》可說是我人生轉機的作品。我在《秀吉》這齣大河劇裡飾演主角豐臣秀吉，「毋須擔憂！」這句台詞也成了流行語；我從未想過自己竟然能得到世人的普遍認同。

雖然我不清楚用「轉機」這詞來形容是否貼切，總之就是得到世人的肯定囉！但因為還是有不少人沒看過這齣戲，所以對於這些人來說，也沒什麼感覺就是了。總覺得自己「應該不可能和暢銷之作沾邊」，所以能演出這種作品可說是千載難逢的機會，我自己也很詫異；加上《談談情跳跳舞》與《秀吉》恰巧同一年推出，遂成了一大話題。

記得當年我聽聞《談談情跳跳舞》叫好又叫座時，忍不住和哭喊著：「人家不想上電視和電影啦～」的女兒一起去電影院觀賞。沒想到售票口前還真的大排長龍，我真的很驚訝；而且因為怕被認出來，我們還故意站在柱子旁有點隱密的地方排隊。

沒想到突然被一位歐巴桑怒吼：「你到底是要排還是不排啊？不要站得那麼外面啦！」而且還是當著我女兒面前這麼說，害我真的好窘（笑）。

我被大河劇《秀吉》相中擔綱主角的前一年，我受中村勘九郎（故・十八代勘三郎，1955-2012，歌舞伎演員、男演員，屋號為「中村屋」）之邀，參與演出東京電視台的十二小時時代劇《豐臣秀吉 奪得天下！》（1995年），飾演德川家康，當然秀吉是由勘九郎先生擔綱。沒想到隔年自己竟然能演出秀吉，實在無法想像。

當時三十八歲的我其實很不安，畢竟多少被認定是個別具特色的演員，所以無論演出什麼作品，得到的回應都是「Cut！OK！」、「Cut！OK！」，這種感覺真的很恐怖。這樣下去好嗎？必須做些更有挑戰性的工作才行吧？什麼是有挑戰性的工作呢？譬如，一年內只挑戰一個角色嗎？

但是一年只演一個角色，實在太痛苦了，有其他作法嗎？對了……在NHK大河劇挑大樑，但是鼎鼎有名的NHK怎麼可能會找我演主角……我在前往工作途中的車子上，思索著這些事。

沒想到幾天後，居然夢想成真。經紀公司聯絡我：「NHK說要找你擔綱大河劇的主角。」不可思議的衝擊侵襲我。

「我想打破大河劇的傳統框架」

當我聽聞自己要演秀吉時，腦中立刻浮現緒形拳先生，因為小學時看過緒形先生演出的大河劇《太閤記》，留下非常深刻的印象，沒想到三十年後，我居然能飾演秀吉。

聽說《秀吉》這齣大河劇的製作人力排眾議推薦我，「這角色非竹中先生莫屬！」。

起初我的想法是難得有此大好機會，乾脆打破大河劇的傳統框架，創造嶄新的大河劇風格。

這已經是二十年前的事了……我想打破自己在大河劇傳統框架中感受到的東西，於是我在神樂坂和西村先生、編劇竹山洋（1946-，編劇。代表作品有電視劇《秀吉》、《天花》）先生，以及這齣戲的製

作人開會時，我告訴他們：「我想將秀吉塑造成情緒超嗨，又邋遢的男人。」順利得到在座所有人的認同。「可是一年很長哦！會很辛苦喔！」雖然有人這麼提醒。總之，感覺這一年自己會光速成長，僅僅是一瞬間的事。

《秀吉》的拍攝現場

我聽說NHK的攝影棚最晚午夜十二點會關燈，所以就算戲再怎麼趕，只能拍到午夜十二點就得收棚，真的是這樣嗎？才沒這回事，我們還是拍到半夜三、四點，但是現場氣氛真的很嗨，所以就算拍到很晚，在攝影棚前方控制室的西村先生與工作人員還是不斷討論、丟出許多點子，往往走出攝影棚，已經天亮了。

總之，我們真的是日夜趕拍，所以常常不是收音沒收好，就是攝影機沒跟上我的動作而NG，只好一再重來；但我怎麼樣也不想讓現場氣氛盪下來，就連市原悅子（1936-，日本女演員、配音員。代表

作品有《黑雨》、《秀吉》）女士也忍不住對我說：「這一幕已經重拍好幾次了⋯⋯你去跟他們說一下嘛！」（笑）。

　　但我看到西村製作人的眼神像是在我對說：「加油啊！你可以演得更好！更好啊！」感覺自己好像貧血似的，意識逐漸模糊，還是得演下去（笑）。

　　我的那話兒甚至從兜襠布探出頭來見客呢！記得那時拍攝時，負責衣裝的竹林正人先生走過來，為我重新綁好兜襠布，我卻說：「秀吉的兜襠布不可能綁得這麼緊吧！」動手弄鬆一點。只見大仁田厚（1957-，日本摔角手、政治家、演員）先生飾演的蜂須賀小六一把抱起我時，我就露鳥了。趕緊和工作人員用監控螢幕一起確認，大家你一言、我一句：「嗯，的確拍到了。」、「不過⋯⋯是晚上的戲就是了。」、「應該不會有人看得那麼清楚吧！」這場戲就這樣OK了。

　　不過，也有觀眾投訴這件事就是了。還一時成了新聞話題。我記得有一次搭車前往NHK途中，正在等紅燈時，瞥見停在一旁的車子突然開窗，原來是本木雅弘。我也開窗打招呼：「唷、好

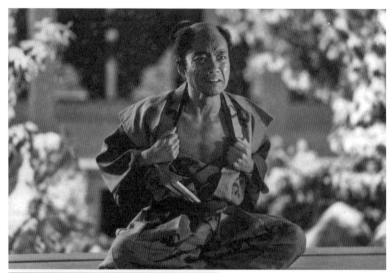

《秀吉》。

2016年6月，我和《秀吉》的製作人西村與志木先生合影於「NHK畢業慶祝會」上。

久不見！」只見本木回了一句：「露鳥俠」(笑)。

西村先生六十六歲那年，工作人員一起為他舉辦了小型「NHK畢業慶祝會」。我還被西村先生要脅，一定要扮成秀吉參加聚會，我們開心相擁。西村先生在慶祝會場上的一番話，令我印象深刻，「我想做的不是留下紀錄的作品，而是讓人記得的作品」。

真的很感謝西村製作人對我的提拔與厚愛。

《戀愛長假》與加藤芳一

我想打破大河劇傳統框架的理由之一，是因為聽到好友罹癌一事，內心深受衝擊；這位好友就是和我在天馬行空的深夜綜藝節目《東京黃色扉頁》中，一起構思名為「竹中直人的戀愛長假」的編劇加藤芳一（1953-1995，編劇、廣播劇、舞臺劇編劇）先生。

因為認識加藤先生，我才能在深夜節目這個框架中，盡情搞

笑；而且不是那種有哏的搞笑，而是非常天馬行空的搞笑。起初我還會按照腳本進行，但後來逐漸失控，一發不可收拾。

加藤先生每天都會來拍攝現場，而且對於我的無厘頭搞笑，他總是笑著說：「你真的很無聊耶！」我聽到更開心，也就更胡來了。所以加藤先生是我的知音。看過這節目的人應該就曉得「Naan男」（Naan是印度烤餅）這個搞笑角色，頭戴捲捲假髮，穿著浴衣，腳踩木屐，雙肩擔著好幾片印度大烤餅，現身公園，然後默默地烤餅遞給路過的民眾，就是這麼一個不知所以然的角色。想起我和加藤先生一起去吃印度咖哩時，廚師還真的給了我們一塊好大的印度烤餅。

當我確定演出《秀吉》時，我去探視住院的加藤先生，告訴他：「加藤先生，我決定每週都加入一個無聊的搞笑哏。」好比突然大喊：「腳好痛！」或是出其不意地放屁，我想像加藤先生要是看到電視上播出這些橋段肯定會笑著說：「幹得好！竹中！」。

可惜加藤先生一次也沒看過我演出的《秀吉》。

在《軍師官兵衛》再扮秀吉

《秀吉》播出後，收視率節節攀升，拍攝現場氣氛也越來越高漲，才會發生意想不到的事。

就像松田優作先生的電視劇《偵探物語》(1979～1980年)的預告片旁白是由我擔綱，《秀吉》的預告片旁白也是由我負責。因為那年正值東京奧運，所以拍了一段告知下週暫停播放一次的預告片。只見拿著日之丸國旗的秀吉突然現身，邊揮著國旗，邊說：「下週的《秀吉》因為轉播奧運賽事，所以暫停一次！晚安！加油日本！」而且還以秀吉聽到信長死於本能寺之變時，一臉驚怔的樣子劃下句點。

不知《秀吉》這齣大河劇為何允許這般惡搞呢？我想，八成是因為收視率不錯的緣故吧！

從那之後過了十八年，當《軍師官兵衛》(2014年)邀請我再次飾演秀吉時，我真的很開心。基本上，大河劇的英雄都是掌權者。我認為英雄正因為有朝一日會失勢，所以才是英雄。

　　當我來到久違的大河劇拍攝現場，梳化好秀吉的裝扮時，「哇喔！這種感覺！」頓時進入狀況，也許是因為有什麼東西滲進自己的體內吧！被一種難以言喻的興奮包覆。這齣戲和當年的《秀吉》一樣，也是由秀吉還穿著兜襠布的時候開始演起，雖然這種感覺令人懷念，「哇！我老囉！」卻也不免心生感慨，這也是理所當然的事（笑）。

　　我想將在《秀吉》無法表現的東西，在《軍師官兵衛》再表現一次，但這次描述的是黑田官兵衛的故事，所以也不能做得太過火。我起初還有點收斂，但從後半段開始，前川洋一（1958-，編劇。代表作品有電視劇《不沈的太陽》、《下町火箭》等）先生寫出在《秀吉》一劇中，沒有表現出來的獨裁者秀吉。

　　使壞的秀吉，看得令人血脈賁張啊！逐漸墮落的秀吉。儘管屢遭觀眾批評「又來了！」、「真是夠了！」但我覺得還不夠，想將更多東西傾注在這角色上。秀吉在「聚樂第」（秀吉晚年居住的宅邸）度過晚年時光，臨終前的他躺在床上做了個夢；年輕時的秀吉跳舞著，突然出現許許多多慘遭他殺害之人的鬼魂，他嚇得不停發

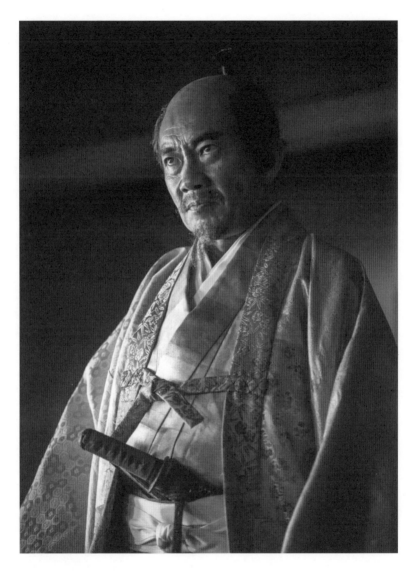

《軍師官兵衛》裡的秀吉。

抖，發狂似的跳舞……。

　　還有秀吉與利休（1522-1591，千利休是日本戰國時代到安土桃山時代的商人、茶人，一代茶宗師）之間的互不相讓，本能寺之變其實是出自利休與秀吉聯手的詭計，我想再次挑戰這樣的晚年秀吉，因為六十二歲去世的秀吉和現在的我年齡相近囉！

即便現在，也還是不清楚自己究竟在幹什麼

　　《秀吉》已經是二十年前的大河劇了。現在想想，自己能邂逅《秀吉》這齣大戲可說是莫大機緣。當我演出《軍師官兵衛》，說出當年那句非常流行的秀吉台詞：「毋須擔憂！」時，年輕工作人員都興奮地說：「我小時候看過耶！」、「沒想到可以親眼看到！」。

　　這讓我深切感受到自己做的事，多少對別人有所幫助啊……就是這種感覺；當然，也同時感受到收視率高原來是這麼回事。我也是看到一起演出的人是前輩時，就覺得沒想到竟然能和小時候在電視上看到的人一起工作……連自己都不敢相信。

　　我一直很憧憬「演員」這名衙，但我不清楚現在的自己是不是真的成了演員。自己到底算什麼？我總是這麼想。即便是現在，也還是羞於在職業欄寫上「演員」這個職稱。儘管我很憧憬演員和導演這兩個名衙……，正因為非常憧憬，才會這麼想也說不定。

　　縱使踏入演藝圈已經三十三年，我還是沒自信。這種說不出來的不安感究竟從何而來呢？不知不覺間，雖然是別人眼中的資深演員、知名男星，卻毫無實感，只覺得自己竟然能一路走到現在。

　　我覺得自己基本上沒什麼人格屬向，即便現在，也還是不清楚自己究竟是個什麼樣的人，似乎從小就是這樣。

　　好比球賽之類的競技，當全班同學都為了勝利而興奮不已時，只有我在心裡想著：「不管是贏還是輸，都沒差吧！」；當我聽到排球比賽時，女孩子們大喊：「加油！」便覺得很難受；當我邊抬頭望著夏日晴空的卷積雲，邊看著自己打出去的球朝另一個方向飛去時，就會聽到大家怒吼：「啊啊～搞什麼啊？竹中！」……我可以想像這般情形。

　　我明明腳程很快，小學時的體育成績卻全是「1」；跑一百公尺時，我發現兩邊都沒有人，心想：「不得了！看樣子我要拿第一了！」結果是因為我往反方向跑。

　　我高三時，參加名為「YAMAHA 流行歌曲大賽」，和朋友合寫一首名為〈下雨很恐怖〉的歌，沒想到通過神奈川地區大會的初審，可以正式上場較勁。

　　我們原本是兩把古典吉他的雙人組合，但我拜託玩搖滾的同學，將這首歌改編成搖滾版後，英勇上台。我擔任主唱與吉他手，但因為被滿場觀眾嚇到，以致於緊張到忘了歌詞。結果我一句也沒唱，從頭到尾都在彈吉他，回到後台休息室後，忍不住在眾人面前落淚。

　　我還想起一件已經是十五年前的事，「南方之星」的關口和之（1955-，日本男歌手、小說家、漫畫家、演員，也是日本知名樂團「南方之星」的一員）邀請我合作一張名為《口哨與烏克麗麗》的專輯，還在澀谷的「HMV」辦了一場首賣紀念活動。關口先生彈奏烏克麗麗，我吹口哨，預計表演〈Bitter Sweet Samba〉、〈就算被雨淋濕〉等五首

曲子。

　　會場不大，卻擠滿了人。結果平常明明可以吹個不停的我，卻緊張到連一首都吹不出來，只好以彈奏樂器收場。沮喪到不行的我整整一個月無法振作，深刻感受到自己有多麼無能。

「果然不可能成為暢銷百萬張的歌手啊！」

　　學生時代的我十分憧憬演戲一事，也看了不少舞臺劇，而且很幸運地成為「青年座」劇團一員。雖然在「青年座」是一段無可取代的日子，但實在無法適應他們的表演風格。

　　我與宮澤章夫合作的「RGS」頗賣座，也成了話題，但是看到大家呵呵笑，我卻覺得非常不安，結果因為受不了這種不安感，決定辭退「RGS」的演出。

　　那時，我邂逅了柄本明先生的劇團「東京乾電池」的舞臺劇，演員竟然是背對觀眾，而不是看著觀眾演出，所以看不到觀眾呵

2015年8月，鶴岡八幡宮的雪洞祭，有忌野清志郎先生的似顏繪。

笑的樣子。岩松了的演出之所以深深吸引我，就是因為他完全背對觀眾演出，只著眼於舞臺上的故事進行。

那時，不管是去看哪一齣舞臺劇，演員都是面對觀眾演出；雖然這是理所當然的事，我卻覺得很難為情。只要觀眾一笑，舞臺上的演員就會演得更帶勁，我不太明白這是基於何種道理或信念呢……所以對我來說，岩松先生的表演風格就是一種不會難為情的表演方式。我心想：「這個人好厲害喔！」於是拜託柄本先生介紹我們認識，一起企劃「竹中直人之會」。

我的想法是，邀請一些不太可能參與舞臺劇演出的女明星當特別來賓，而且是活躍於電影界的女星，因為岩松先生描繪的世界十分有影像感，也就是舞臺上的電影世界。我們邀請到荻野目慶子（1964-，日本女演員。代表作品有《南極物語》、《三文役者》等）女士、原田美枝子（1958-，日本女演員。代表作品有《亂》、《火宅之人》等）女士、樋口可南子（1958-，日本女演員。代表作品有《四萬十川》、《戒嚴令之夜》等）女士、小泉今日子女士、桃井薰（1951-，日本女演員。代表作品有《影武者》、《幸福的黃手帕》等）女士、岸田今日子女士等多位知名女星。

那時，「我們要帶給觀眾的是一齣看了不太舒服的戲」柄本先生的這句話，以及「一股重新審視自己的力量」岩松先生的這句話，深深烙印在我心中。

我曾和清志郎先生去東北澤一家他常去的沙丁魚料理店用餐，我問清志郎先生：「你的夢想是什麼？」，清志郎先生回道：「這個嘛，專輯能銷售百萬張囉！」我吃驚地問：「《雨停的夜空》沒賣到百萬張嗎？」清志郎先生說：「沒有啊！竹中，我前幾天走在路上時，有個傢伙問我：『你是藝人吧？』我很生氣地告訴他：『我不是藝人！我是歌手！』」

「可是清志郎先生，要是這種沒禮貌的傢伙不聽音樂的話，可是成就不了銷量百萬張……不是嗎？」清志郎先生回道：「可是啊！竹中，我不想讓那種傢伙聽我的音樂啊！所以我看我的專輯銷量要破百萬張很難喔……」這句話至今依舊是我心裡的一股助力。

「無能之人」的世界是夢

　　我真的是個自卑感很重的人啊！腦子裡總是盤踞著「反正我也只能這樣了」的想法。我重考兩次才考上藝大，第一次重考時，真的沮喪到不行，還將家母生前用的白粉塗滿臉，就這樣搭電車。我總是缺乏自信，所以才會憧憬能變身成別人的「演員」這行業。

　　我幼時瞧見的風景是我覺得最放鬆的地方，但是隨著時代流轉也逐漸消失。充滿幼時回憶的富岡海岸、小時候在沒有鋪設柏油的地上做著廣播國民體操、美術社團的木造社團辦公室、從社團辦公室飄出來的油畫氣味。

　　鎌倉的由比濱、材木座海岸、季節更迭的氣味、孩提時代的暑假、圖畫日記、很有個人特色的老師們、父親抽菸的側臉、母親溫柔的聲音、還有第一次畢業旅行，因為實在玩得太開心，不禁感嘆「歡樂的時光為何如此短暫」，而忍不住在打開家門迎接我回家的雙親面前哭泣。

　　以前的電影院一整天只放映同一部片子，可以反覆觀賞喜歡

的電影；我拚命默記電影的台詞和有名的場面，演給朋友看；我邀大家去看電影，結果他們因為先看過我的模仿表演，以致於看到感動或恐怖的片段都會笑個不停，讓我深受打擊，卻也很開心。

每次感受到什麼時，腦中總是充滿回憶，好比突然瞥見的風景、忽然聽見的聲音、或是有人對我說了什麼話，那時的聲音，還有那個人的身影。

我絕對不是在為自己找什麼藉口，只是單純喜歡這種感覺，這種直覺的感受始終支持著我走到現在，即使這些總有一天也會褪色吧！

角色這東西無法塑造一輩子，因為人來演人這種事，本來就不可能。

我卻靠這東西過活，直到現在還是無法相信。能夠變成另一個人，這是我從小的「夢想」。

即使是不被觀眾青睞的作品、收視率不太好的作品，但是當我走在街上，擦肩而過的陌生人對我說：「我看過你演的戲喔

……」，心中就會湧現一種輕飄飄的感覺，我喜歡這種感覺。

我們從小就被教育一定要回答問題，不能迷惘、猶疑，而且一定要做出點什麼才行，其實我覺得做不出來的事也有其豐富之處。「我想成為感動別人的演員」，當我聽到這句話時，真的很錯愕，因為我想先感動自己。可是啊，世間卻充滿如此欺瞞之事，但正因為如此，才是世間吧。我討厭什麼「來做件最棒的工作吧！」之類的話，既然如此，那就連最差勁的工作也做啊！

我認為演戲還是別太出色比較好，因為沒必要太出色，畢竟人生總是充滿著未知。

我也很討厭什麼「因為我讀過腳本了」這種話；要是有人對我說：「我想和你合作」，我想馬上飛到他身邊；我想當個有人找我，我會馬上回答：「我什麼都願意做！」的人。因為人生在世，不曉得什麼時候會發生什麼樣的邂逅囉！無論幾歲，這種心情都不會改變。

我一輩子都不想被人說是資深演員。

「很無聊耶！」

縱使我現在已經六十歲，還是很喜歡這句話，就是這樣囉！

由衷感謝大家閱讀完我的拙作。雖然我的人生不是什麼了不起的人生，但只要活著，就會充滿活力地活下去，直到再次相逢之日。

<div style="text-align: right">竹中直人</div>

附錄
小學時期的作文
※ 楷體文字是老師的更正與評語 ※

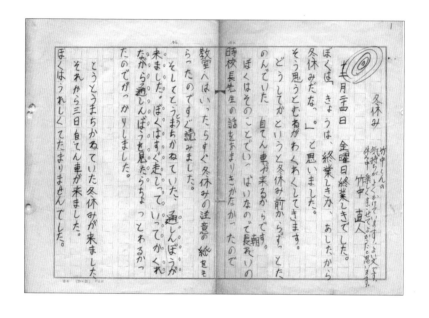

(一)

竹中同學將自己的心情描寫得很好，很棒的作文。

可以感受到暑假過得很快樂。

寒假

竹中直人

十二月二十四日　星期五　結業式

　　我心想：「今天結業式，明天開始放暑假了。」

　　這麼想就覺得很興奮。

　　為什麼呢？因為一直很期待趕快拿到腳大（踏）車。

　　因為我都在想這件事，所以早（朝）會時校長的訓話都沒聽進去。回到教室，拿到寒假的注意須知，就馬上閱讀。

　　於是，我等了好久的郵差終於來到。我馬上跑過去，一邊藏起來，因為要是給郵差看到，有點不好意思，也很失望。

　　等了好久的寒假終於來到。

　　過了三天，腳大（踏）車也來到。

　　我開心得不得了。

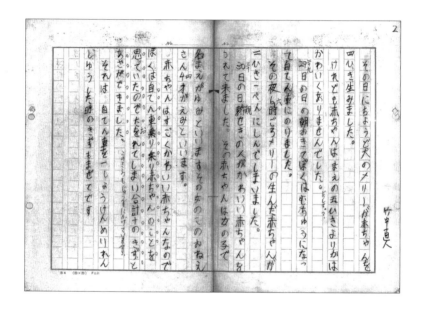

（二）

竹中直人

這一天狗狗瑪麗剛好生了四隻小狗。

但是沒有之前的五隻可愛。

29（二十九）日這一天早上一起來，我就一直騎腳大（踏）車。

那天晚上六點左右，瑪麗生的小狗有兩隻死了。

30（三十）日這一天親戚帶著可愛的嬰兒來我家。那個嬰兒是女孩子，名叫由美。這個女孩子的姊姊四歲，叫繪美。

因為嬰兒是非常可愛的嬰兒，所以我騎腳大（踏）車，一直在想嬰兒的事，結果摔下來，一共有十個傷口和瘀青。這裡也寫得很好。

這是還有我努力練習腳踏車時受的傷。

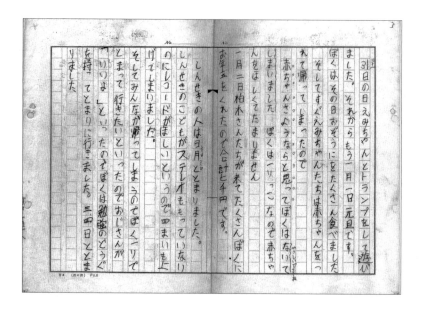

３１日の日えみちゃんとトランプをして遊び
ました。それから、もう一月一日元旦です。
ぼくはその日おぞうにをたくさん食べました
そしてすぐえみちゃんたちは赤ちゃんをつ
れて帰ってしまったので。
赤ちゃんさようならと思ってぼくはなって
しまいました。ぼくは行った。なので赤ちゃ
んたちはいくてたまりません
一月二日柏木さんたちが来てたくさんぼくに
お年玉をくれたので合計七千円です。

しんせきの人は日月でとまりました。
しんせきのこどもがステレオをもっていたり
のにレコードがほしいというので四まいも上
げてしまりました。
そしてみんなが帰ってしまうのでぼくは
とまって行きたいといったのでおじさんが
つりいきしといったのでぼくは勉強のどうぐ
を持ってとまりに行きました。三四日ととま
りました。

（三）

220

31（三十一）日這一天和繪美一起玩撲克牌。再過一天就是一月一日元旦。

那一天我吃了很多雜炊。

然後繪美他們馬上就帶著嬰兒回家了。

我一想到要和嬰兒說再見就哭了。好溫柔喔！因為我是獨生子，所以好想要有個嬰兒。

一月二日柏木叔叔他們來，給了我很多壓歲錢，一共七千日圓。

親戚他們住日月。（星期）

親戚的小孩明明沒有唱機，但因為他想要聽唱片，所以我給他四張。

因為大家都回去了。我說我想一個人去住他家，叔叔說：「好啊！」於是我帶著文具用品去他家住。住了三、四天。

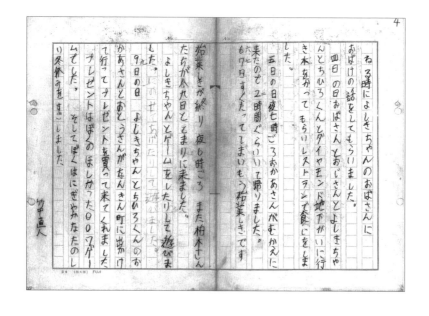

ねる時によしきちゃんのおばさんに
おばけの話をしてもらいました。
四日の日おばさんとおじさんとよしきちゃ
んとちひろくんとダイヤモンド地下がいに行
き本なかってもらいレストランで食じをしま
した。
五日の日夜七時ごろおかあさんがむかえに
来たので二時間ぐらいで帰りました。
六七日すぐたってしまいもう始業しきです

始業しきが終り夜6時ごろ また、柏木さん
たちが今九日とまりに来ました。
よしきちゃんとゲームをしたりして遊びま
した。「わすれちゃった」して遊かました。
9日の日 よしきちゃんとちひろくんのお
かあさんとおとうさんがなんきん町に出かけ
て行ってプレゼントを買って来てくれました。
プレゼントはぼくのほしかったQOのマシー
ムでした。 そしてぼくはにぎやかなたのし
り冬休みを（すご）しました。

竹中直人

（四）

有一次芳樹的奶奶說了個鬼故事。

四日這一天奶奶和爺爺和芳樹和千尋，一起去鑽石地下街，書上寫的餐廳吃飯。

五日這一天晚上七點左右，媽媽來接我，說玩兩個小時就要回家。

6、7日很快就過去，就是開學典禮。

開學典禮結束，晚上六點左右，柏木叔叔他們又來住八、九天。

我和芳樹一起玩遊戲。

9日(九)這一天，我與芳樹和千尋的媽媽、爸爸去NANKIN市，還買禮物給我。

禮物是我很想要的007遊戲。於是我度過了熱鬧又愉快的寒假。

<div align="right">竹中直人</div>

國家圖書館出版品預行編目

演員還是別太出色比較好 / 竹中直人著；楊明綺譯.
-- 初版. -- 臺北市：典藏藝術家庭, 2018.10
　　面；　公分
譯自：役者は下手なほうがいい
ISBN 978-986-96397-8-1（平裝）

1. 竹中直人　2. 演員　3. 傳記

987.32　　　　　107014676

文化創意產業 **28**

演員還是別太出色比較好
（役者は下手なほうがいい）

作者	竹中直人
譯者	楊明綺
編輯	連雅琦
美術設計	鄭宇斌
行銷企劃	施盈妡

出版者	典藏藝術家庭股份有限公司
發行人	簡秀枝
法律顧問	益思科技法律事務所　劉承慶

地址	104 台北市中山北路一段 85 號 3 樓
服務專線	886-2-2560-2220 分機 300-302
傳真	886-2-2542-0631
網址	www.artouch.com
劃撥帳號	19848605 典藏藝術家庭股份有限公司

總經銷	聯灃書報社
地址	103 台北市重慶北路一段 83 巷 43 號
印刷	崎威彩藝有限公司
初版	2018 年 10 月
ISBN	978-986-96397-8-1
定價	新台幣 380 元

YAKUSHA WA HETA NA HOU GA II by Naoto Takenaka
Copyright © Naoto Takenaka 2016
All rights reserved.
Original Japanese edition published by NHK Publishing, Inc.
This Traditional Chinese edition published by arrangement with
NHK Publishing, Inc., Tokyo in care of Tuttle-Mori Agency, Inc., Tokyo
Through Bardon-Chinese Media Agency, Taipei.